U0042378

世界名畫家全集 何政廣主編

弗拉曼克 M. de Vlaminck

陳英德、張彌彌◉合著

藝術家出版社

野獸主義繪畫大師

弗拉曼克

M. de Vlaminck

陳英德、張彌彌◉合著　何政廣◉主編

藝術家出版社

目 錄

前　言

　　法國野獸派畫家弗拉曼克（Maurice de Vlaminck，1876～1958）是與馬諦斯、德朗、馬爾肯生活在同時代，作畫充滿生命的活力與衝勁，強烈色彩的運用，而享有盛名的野獸主義代表畫家。他的畫風也被認爲是最具性格的野獸派典型風格。

　　弗拉曼克出生於巴黎，父親是比利時人，母親爲法國洛林省新教徒家族，是一位音樂家。他在十七歲時成爲腳踏車競賽選手，曾隨一位無名畫家學習素描之外，獨自練習繪畫。一八九六年服兵役。其後教授小提琴，並受雇在餐廳演奏小提琴維持生計。

　　一九〇〇年，弗拉曼克認識畫家德朗，在巴黎郊外夏圖（Chatou）的畫室一起作畫，兩人成爲親近的畫友，生活在一起。過一年，貝恩漢－珍妮畫廊舉行梵谷畫展，他看到梵谷的油畫，極爲震撼，他一再研究梵谷的色彩與筆觸，他甚至說他愛梵谷甚於愛他的父親。在德朗的介紹下，弗拉曼克認識了馬諦斯。一九〇五年會見了畢卡索、詩人阿波里奈爾。在馬諦斯的鼓勵下，首次提出繪畫作品參加巴黎舉行的獨立沙龍。一九〇五年與馬諦斯、德朗、馬爾肯等共同參展秋季沙龍，成爲野獸主義活躍的成員之一。他運用強烈對比色彩、狂野筆法，充分掌握野獸派特有的表現手法，時間約有兩三年。

　　一九〇七年巴黎的秋季沙龍舉行塞尚回顧展，給他很大的衝擊，也促成他改變繪畫的風格，描繪了許多塊面狀的樹林，配置哥德式的教堂建築風景。一九〇八年後，捨棄原色轉爲暗赫與深藍色調，畫面的構成明顯地受到塞尚的影響，一度嘗試立體派畫法，但後來憎惡立體主義。一九一五年後脫離塞尚畫風，表現厚重鬱積的感情、黑白強烈對比的雪景，還有瓶花等題材。

　　一九〇九年，弗拉曼克舉行大規模個展，獲得很大的成功。在油畫之外，他也創作許多水彩和版畫。晚年畫風沉潛於獨自的暗色調，畫面線條帶有激憤不安的感覺。

　　弗拉曼克在性格上是一位活力充沛的藝術家。他在作畫之外，也從事寫作，對賽車興趣濃厚。他認爲自己的熱情驅使他去對一切繪畫中的傳統，進行勇敢大膽的反抗，不受自然的束縛。他說：「我曾是一個柔和又狂熱的野人，不依靠任何一個方法，我刻畫的是人性的眞理，我感到痛苦的是我未能更有力地來錘鍊我繪畫中的濃度與純粹。」

　　弗拉曼克一生中最優秀的作品，很多藏於莫斯科普希金美術館和聖彼得堡的艾米塔吉美術館。我曾經參觀這兩座美術館，對弗拉曼克油彩印象深刻，本書中印出部分收藏，如欣賞原作更是耐人尋味。

二〇〇四年五月於藝術家雜誌

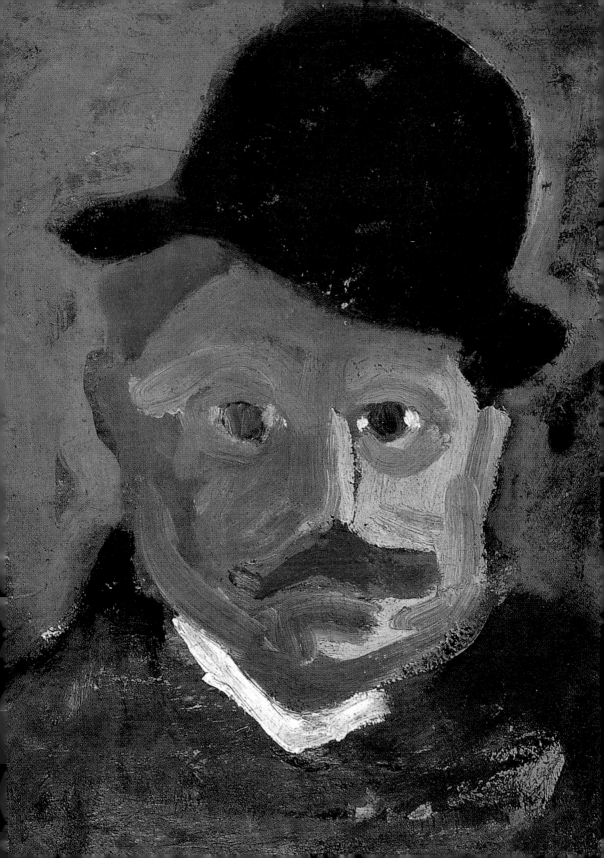

野獸主義繪畫大師——
弗拉曼克的生涯與藝術

　　一九〇〇年，畢卡索剛從西班牙到巴黎，還沒有開始他藍色時期的繪畫。印象主義的莫內，一年前在吉維尼著手他的晚期大作「睡蓮」組畫。雷諾瓦畫他臥躺風景中的裸女。七十一歲的畢沙羅到巴黎新橋邊的一座老屋，這一年他的自畫像已鬍鬚長白，席斯里去世一年，說來印象主義已走下坡多時。後印象主義的梵谷躺在奧維的墳墓裡已十年，高更第二次坐船到大溪地去，這年塞尚畫他的大浴女，他一生重要的繪畫大多已畫出。新印象主義的秀拉在梵谷逝世後的第二年患白喉死去，繼承人席涅克在一八九九年出版《從德拉克洛瓦到新印象主義》一書，闡明新印象主義的理論。

　　克羅斯繼續為這種點描畫法發揮，但走得不遠。這個時候顛覆十九世紀末傳統繪畫的流向已走到某個限度，還沒有什麼另外創新跡象的出現。年輕具才華的畫家都還自限於各自的探索，在各種差異的十字路口躑躅。

參加一九〇五年巴黎「野獸派」畫展

　　要到一九〇五年巴黎秋季沙龍剛創立的第三年，一個叫昂利・馬諦斯的青年，把他的一群朋友馬爾肯、曼更、卡姆安、皮以、梵・鄧肯、德朗、弗拉曼克等人一齊拉到沙龍展覽。他們以搶眼的色彩，特別大量使用純色，以恣意的筆法揮舞畫面，如此

德朗畫筆下的弗拉曼克像
1905年　油彩　41×33cm
（前頁圖）

8

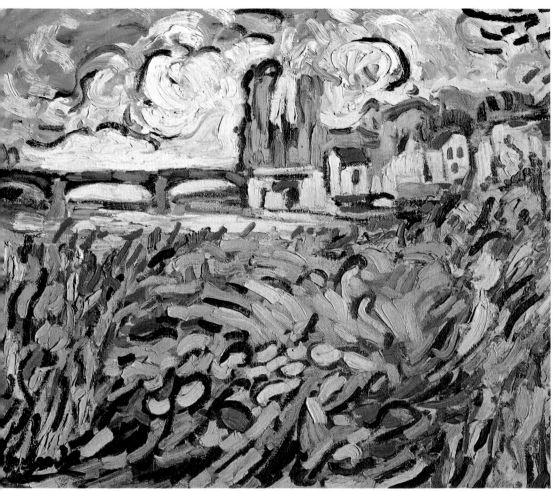

夏圖之橋　1904年　油彩畫布　23.5×25cm

驚駭了當時評論界與觀眾。藝評家烏塞勒，以「野獸」之辭來比
擬他們的作品，廿世紀繪畫歷史上響亮的「野獸派」自此誕生。
稍晚來自阿弗港的三位畫家弗里茲、勃拉克、杜菲加入。這群
「籠子裡的野獸」或多或少受到後印象主義和新印象主義諸家的啟
發，但「野獸派」並不是什麼依理論而從事的畫派，而是在短暫
的兩三年中作風大膽、創新意圖高漲的藝術家之群集展示。他們
在一九〇五年秋季沙龍、一九〇六年的獨立沙龍和秋季沙龍大大
表現之後，畫家們便不再出示如此互相近似的面貌，然而他們這

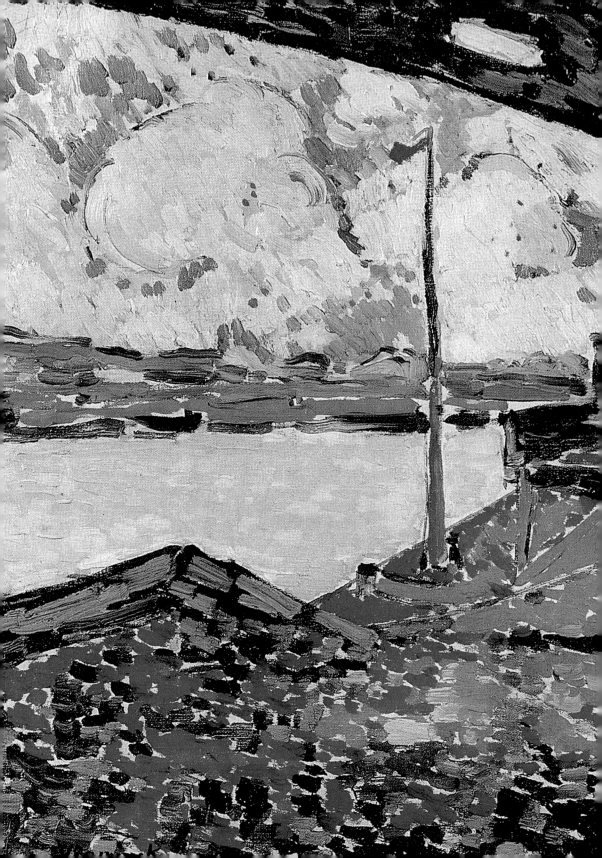

夏圖橋下　1905年　油彩畫布
21.5×25.5cm　紐約巴斯畫廊藏

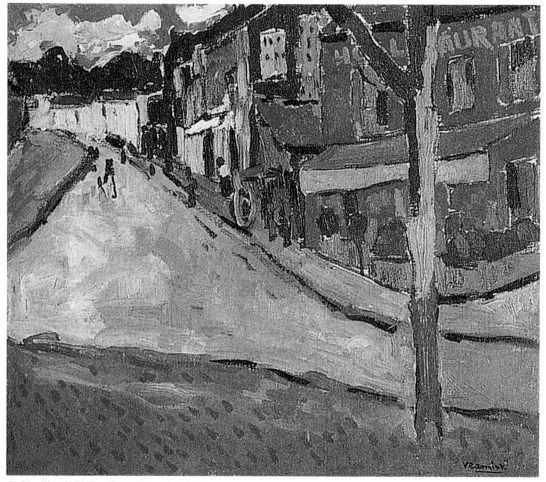

馬利・勒・華街景　約1905年　油彩畫布

兩三年中在繪畫上的開拓十分重要，藝術史上不得不給他們相當
的位置。

弗拉曼克的出生與童年

　　摩理斯・德・弗拉曼克（Maurice de Vlaminck，1876～1958）
一九〇〇年時廿四歲，自學作畫了一段時候，在巴黎到夏圖的火

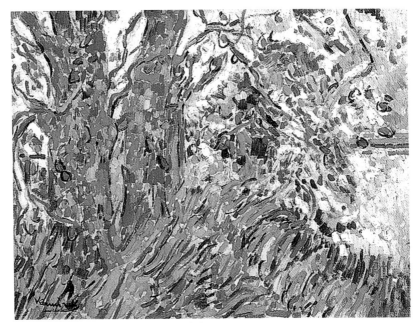
夏圖的塞納河岸　約1905年　油彩畫布

車上與小他四歲的安德列‧德朗相遇，二人互相賞識，在夏圖共租一畫室，彼此激勵作畫。由於德朗的關係，弗拉曼克認識了馬諦斯，又由於馬諦斯的關係，他參加了野獸派在沙龍的活動。弗拉曼克是野獸派中最受梵谷影響的，而他的用色與筆觸比梵谷更誇大其狂暴，強猛超過其餘野獸諸君，而他一再強調，野獸派之始是起於他與德朗在夏圖之相遇，如此他在野獸派之重要性，讓他在廿世紀的繪畫史上佔一席重要之地。

如同野獸派各家之在一九〇七年以後分道揚鑣，各自探尋一己的繪畫動向，弗拉曼克的野獸派時期也只確定於一九〇四年至一九〇七年之間。其後他受塞尚影響，直到一九一〇年的繪畫，都在塞尚的暗示之下。是一九一一年以後，他開始另一種繪畫的面貌，自塞尚和梵谷的影響釋放出來，發展繫於身心所處自然環境所給他直截感觸的畫面，這樣的畫風延續至一九二七年，有人以「弗拉曼克風格」名之。再後，弗拉曼克作風更行強猛激烈，畫中充滿風雪雷電自然威力的狂暴呈現，直到一九五八年逝世的畫作，藝術史家將之與「表現主義」接上關係。

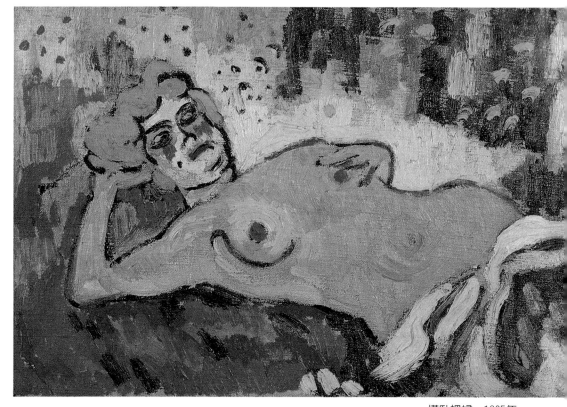

橫臥裸婦　1905年
油彩畫布　27×41cm
日內瓦私人收藏

小提琴手、寫作人、運動家

　　摩理斯・德・弗拉曼克的父親愛德蒙・朱利安・德・弗拉曼克是法蘭德斯人。過去在比利時、荷蘭低地國一帶，名與姓中間夾有「德」（de）之字是習慣用法，德・弗拉曼克這樣的姓氏並不特殊，與貴族沒有什麼關連；既非貴族身世，又非出自富裕之家，後來成為廿世紀重要畫家的弗拉曼克生長於音樂家庭。「我生在音樂當中」，他自己這樣寫說。父母親以私人授音樂課為生，父親教小提琴，來自法國洛林省的母親約瑟芬・卡羅琳教鋼琴。摩理斯生下來的時候，他們住在巴黎中央市場附近，彼爾・雷斯科路三號。那是一八七六年四月四日。弗拉曼克夫婦曾有三個孩子，一個女兒，兩個兒子，只有最小的摩理斯活了下來。摩理斯三歲時，舉家搬到巴黎西北郊的維西涅。

摩理斯長成一個高大又強壯的青年，而且喜愛獨立，不拘小節。十六歲時他便離家自己住到維西涅附近的夏圖。那時他開始畫畫。他任機械工討生活，又夢想做運動家，十七歲時參加自行車比賽，希望成為一個職業自行車選手。一場傷寒腸熱剝奪了他參加比賽的機會，他只有學父親教起小提琴為生。十八歲時不羈的摩里斯被婚姻束縛住了，他娶蘇珊‧貝利為妻，第二年大女兒瑪德琳出世，為了討生活，除給人上小提琴課外，弗拉曼克晚間還到音樂酒吧的樂隊裡打工。廿一歲入伍服兵役，在軍中樂隊奏起低音提琴，有時也任指揮。這一年二女兒索朗吉誕生；退伍後，沉重的家庭負擔讓他得繼續以音樂師為業。一九○○年時的弗拉曼克穿著吉普賽人式的長袖短胸外套，在蒙馬特小賭場和王子咖啡廳，拉奏慢華爾茲或熱烈的恰爾達斯舞曲。

　　弗拉曼克在成為一個畫家之前，除擅長音樂外，又能動文筆，一八九八至一八九九年他便為一份無政府主張的雜誌《極端自由主義者》撰稿。廿六歲時與費爾南‧塞納達合寫一本小說《從一張床到另一張》。接著幾年又與塞納達合出了《大家都為這個》和《人偶的靈魂》兩書。這些大概都是描寫當時巴黎墮落敗壞生活的流行小說。弗拉曼克後來從事詩與回憶錄體等的文字，一生出版了廿餘本作品，多數自作插圖，有些由知名出版社印行，並舉辦發表會，熱熱鬧鬧。他較好的文字作品，如《危險轉彎》、《高度瘋狂》、《地下電台》、《剖開的肚腹》、《沒有教堂的中世紀》、《死前肖像》等。這些後來大家少談了，但也見證了弗拉曼克豐富的才氣。他沒有受過什麼正規的學校教育，自學而出，確屬非凡。

　　精力充沛的弗拉曼克，雖然沒有如願成為一名職業自行車選手，但他一輩子都愛好運動。除熱愛自行車外，舉重、撞球、單人賽艇、希臘羅馬式角鬥、摩托車越野，他樣樣熱中，樣樣技術精通。他很早便擁有一部八個汽缸的跑車，追逐速度之樂，亦是一生所好。那時已經進入繪畫創作的弗拉曼克開快車到處尋找靈感。弗拉曼克假想有人要問：「每小時開一百公里的速度，幹嘛呀？我們什麼也看不見。」他對這問題的回答是：「以這樣的速

度，景物快速接踵而來，而且是循續而來。如此複雜的感覺產生，我們看到所有：色彩、素描，各種繪畫要素，就像坐臥靠背椅上看一張張照片一樣。」弗拉曼克有時跑大路以獵取風景。餓起來，他可以一口氣吞掉一隻羊腿和一公斤馬鈴薯。據說他除了水什麼也不喝，但終其一生是一位饕餮者的他，不飲法國酒大概是不可能的。不論他喝不喝酒，總之，弗拉曼克整體一生常在癲狂、喧鬧、笑謔、生氣、暴跳之中，這與他作畫方式十分相近。

結識德朗與馬諦斯

　　弗拉曼克十來歲時開始畫畫，差不多全靠自己摸索，但似乎有兩位先生引導他入門。一位叫羅比復，是個怪異唐突的人，畫些生活上花花草草之事，不過他還是法國藝術家協會的會員。他大概教弗拉曼克怎樣拿一張畫布把顏料塗上去的一些基本圖畫常識。另外有一位維西涅鎮上的馬具商人，他以自己古怪的方式製作馬匹頸上的項圈，閒暇無事時喜歡在玻璃片上畫小人，這位馬具商人畫在玻璃片上面炫眼的亮光漆色彩，應該影響了年輕的弗拉曼克的視覺。

　　廿四歲那年摩理斯・弗拉曼克在巴黎開往夏圖的火車上遇到了一個奶品商的兒子，名叫安德列・德朗（André Derain）。那時摩里斯晚間在音樂酒吧的樂隊拉奏外，已自己塗抹一些畫稿，而小他四歲的安德列也已進入巴黎卡米歐學院跟卡利耶爾先生打了一陣子基礎，常出入羅浮宮看畫臨摹。

　　兩個年輕人都發覺對方喜歡畫畫，又都住在夏圖，歡喜之餘，立即結爲好友。那時摩里斯家中有一妻二女，轉身動手都不方便，何況舞動畫筆，而安德列的父親並不十分贊同他兒子走繪畫之路，認爲要以畫畫爲生不可思議。由於兩人在家中作畫都有困難，決心共同租用一間畫室，可以好好工作，正好夏圖塞納河中島上有一個廢棄了的飯店，破舊沒人要，他們租了下來，二人得以大展身手。那是一九〇〇年的事。

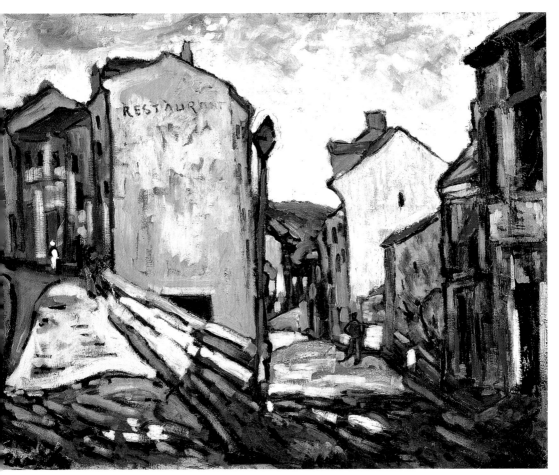

村莊　約1905年　油彩畫布　89×116cm

　　弗拉曼克與德朗兩人，不止呆呆關在那沒人聞問的破畫室中
作畫；夏圖的塞納河，再遠的布吉瓦、馬利、勒·貝克風光優
美，吸引二人背著畫架，四處獵取風景。有時上溯塞納河，走到
卡里耶爾或阿讓特耶。他們也一起到巴黎看畫廊的展覽。德朗常
進羅浮宮參拜，而弗拉曼克向來對美術館、學校、學院之類的地
方敬而遠之，他說過：「常到美術館會使一個人的原本特質變
更。」又曾誇言從來未踏進羅浮宮一步，實際上他較後也免不了
要到這藝術殿堂，在蒙帖納（Mantegna）、吉爾蘭達吉歐
（Ghiolandajo）、賀爾拜因（Horlbein）、林布蘭特（Rembrandt）等
大師的畫前靜思靜看。

17

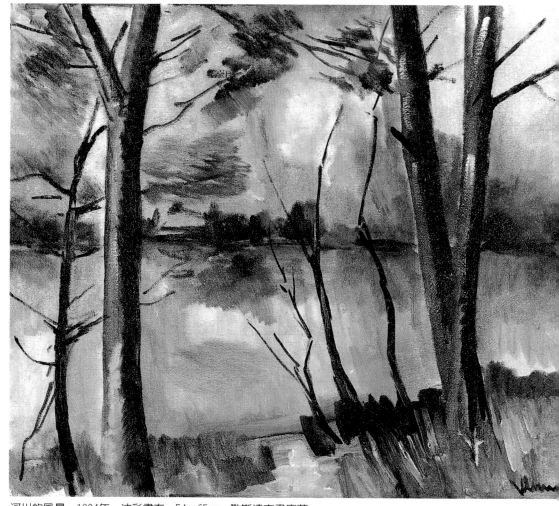

河川的風景　1904年　油彩畫布　54×65cm　勒斯達克畫廊藏

　　一九○一年九月，德朗服兵役去，一去三年。這段時間弗拉
曼克雖一個人畫畫，卻與德朗保持通信，討論諸多藝術方面的問
題。這三年中，弗拉曼克找到塞納達一起合寫兩本小說，德朗在
軍中假期得空時，為這兩書作了封面插圖。

　　早於一九○一年，德朗便把卡米歐學院的同學馬諦斯介紹給
弗拉曼克。一九○四年九月，德朗退伍回到夏圖那與弗拉曼克共
用的畫室。馬諦斯來看二人的畫，勸他們準備參加巴黎的沙龍
展，又介紹畫商安博羅瓦斯‧烏亞給他們。在這一年，由於馬諦

斯和德朗的推薦，弗拉曼克以一幅畫參加巴黎貝特·維爾畫廊的團體展，這是弗拉曼克在畫壇活動的開始。一九○五年四月，他拿四幅畫展於獨立沙龍，八月又提出八幅參加秋季沙龍。「野獸派」繪畫之名即在此時打響。這一年弗拉曼克常與德朗到蒙馬特前衛藝術家聚集的咖啡館，他們認識了畢卡索、梵·鄧肯和詩人馬克斯·賈科普和居庸姆·阿波里奈爾等人。

　　談到「野獸派」繪畫，大家共認馬諦斯、德朗、弗拉曼克是當頭人物。然「野獸派」是如何開始的，則爭論紛紛，弗拉曼克堅持說：「野獸派繪畫起於我和德朗一九○○年夏圖認識之始。」有所謂「夏圖畫派」的說法，即是指弗拉曼克與德朗在夏圖時期的繪畫。弗拉曼克、德朗、馬諦斯三人當中，弗拉曼克與德朗二人的親密關係無人可比。德朗也算相當接近馬諦斯，數度在法國南方一同作畫。弗拉曼克也許有妻女牽制，一九一三年才到馬提格與德朗相聚；年輕時代親密的友情也有鬧翻的時候，他們時而爭吵，甚至有完全決裂的時刻，不過終究還是言歸於好。弗拉曼克與馬諦斯來往並不怎麼頻繁，也許兩人氣質相去甚遠之故。然弗拉曼克之參與沙龍野獸派活動，在卅歲三女兒尤歐蘭德出生的那年，畫商烏亞買去了他工作室全部的作品，這不能不感謝馬諦斯最初的牽引。

愛梵谷甚於父親

　　「我那時卅歲，在丟朗·魯耶畫廊裡，生平第一次遇見克勞德·莫內，在他面前我感到像一個很小的男孩，我找不到一個字來表達我對他是如何的欽佩。」弗拉曼克這樣寫說。弗拉曼克和德朗這種年輕人在作畫之初都看過印象主義作品，都要對莫內景仰，他們最初的繪畫在取材、構圖、色彩與運筆上免不了都受其影響，而真正讓弗拉曼克眩惑的畫家是文生·梵谷。

　　一九○一年巴黎貝恩漢–珍妮畫廊舉辦梵谷的展覽，弗拉曼克看了極為震撼，表示：「我從這個回顧展走出，整個靈魂都震

盡了。」弗拉曼克在一九四三年出版的《死前肖像》一書中這樣回憶。他那時簡直感動得要掉下眼淚。他又寫了：「從那天起，我愛梵谷甚於我父親。」那一年德朗也看了這個梵谷的展覽，在服兵役時，在與弗拉曼克的通信中，兩人不忘談論梵谷。

是不是弗拉曼克法蘭德斯人的血液，讓他更可以穿透梵谷繪畫的特性？梵谷最後繪畫的亢奮與悲劇感，像〈星夜〉、〈柏樹〉、〈麥田群鴉〉這樣的畫，炫亮的色彩，旋動的筆觸讓弗拉曼克深深感動，這或由於恰中弗拉曼克激昂的性格，與早年艱苦的生活有關。

作為小說家又是回憶錄作家的他，不止一次描述他那段悲愴的日子，那時他一度住到偏離夏圖等美好地區的南特爾平原的一個簡陋屋子中，四圍景色沉鬱，有時廿四小時都沒有吃到東西。他寫說：「如果有人能在我的畫中看出一種悲劇之情，依我來說，我是遠遠不能把當時靈魂遭受到的那起自地平線的荒疏無助之感固定在畫面上。」而早年，弗拉曼克的悲苦是掩藏著的，他遇到伙伴們時總常哼哈嬉笑。他的朋友法蘭西斯·卡爾柯描述：「那住在鄉村花園小屋的傢伙，穿著毛衣，抽他的木製菸斗，騎他的自行車……這就是弗拉曼克了。」詩人阿波里奈爾同時說：「摩里斯·德·弗拉曼克有一種快活的法蘭德斯人的感覺，他的畫是一個遊園會，他對每樣東西發出笑來。」

年輕畫家的生活經驗與性格讓他深愛梵谷，讓他在未來的畫中把梵谷的色彩、筆觸線條，演繹得更為劇烈。在某種情況下，弗拉曼克與梵谷一般，畫畫是一種對抗命運的行動，那即是逃避生活，要拒絕或排除可悲的侷限，把自己交付給色彩癲醉的歡樂。弗拉曼克可以如點描派畫家秀拉那樣，說：「讓我們再一次到光中沉醉去吧！那樣可以找到安慰。」

不知是否梵谷預感到自己的早逝，或者急迫地畫的意想催促著，他最後工作速度十分快速。在文生給兄弟西奧的一封信中寫道：「我發現在著手的風景畫裡，某些我從來沒有畫得那樣快的，是我畫得最好的。」梵谷向來對於杜米埃（Daumier，1808～1879，法國寫實主義畫家）和蒙提切利（Monticelli，1824～

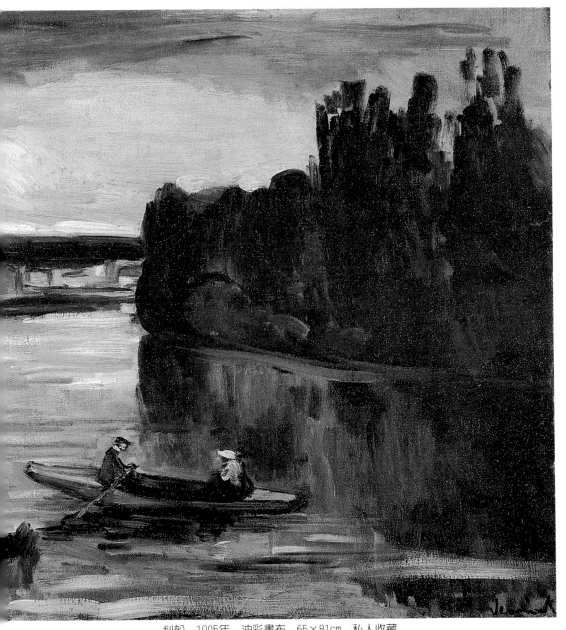

划船　1905年　油彩畫布　65×81cm　私人收藏

1886，法國最後的浪漫畫家）的畫有興趣，也解釋了他之「以很
快的速度畫出東西」。弗拉曼克似得梵谷眞傳，作畫速度極快，他
後來說：「我工作得很快，像我吃飯一樣。」弗拉曼克不像梵谷

早逝，他活得很老，沒有生命催促之感，但是他愛速度之樂的賽車運動，讓他工作得不只像吃飯，也如開快車一般。

梵谷的繪畫同時是野獸主義與表現主義繪畫的先導。弗拉曼克是野獸主義的首要畫家之一，在一段受塞尚影響的畫作之後，發展出「弗拉曼克風格」的繪畫，初較溫和內省，後趨劇烈抒情，呈顯表現主義之強猛悲劇性格。這不能不說弗拉曼克對梵谷的熱情，不時伴隨著他自己的藝術燃燒。後印象主義的高更的藝術，同樣影響了野獸主義與表現主義，特別是高更的某些風景如〈布爾塔紐的磨坊〉和〈淺灘〉等畫的色彩，被認爲啓示了野獸主義，而其〈雅各與天使纏鬥〉一畫使用強烈非自然的色彩，以紅色的地面來烘托猛烈的搏鬥場面，受到表現主義的模仿。然而很奇怪地，弗拉曼克自認從沒有受高更的影響，他說高更的畫「沒有自然的情緒」，從來沒有感動過他，而相對地，弗拉曼克坦承他在梵谷的畫中看到了他對繪畫的憧憬。梵谷的繪畫深遠地導引了他。

夏圖時期最初的繪畫

弗拉曼克眞正投入繪畫，應是他與德朗二人在夏圖共租畫室的一九〇〇年，也即是他誇口野獸主義之始起於他與德朗之相遇的那時候。一九四七年巴黎賓格畫廊曾有一個「夏圖畫派回顧展」，由德朗爲目錄寫序，主要即展出德朗與弗拉曼克年輕時代的作品；弗拉曼克長期保持習慣，不在畫上簽署日期，讓藝術史家難以判斷其作品完成的年分，有些日期是由研究他生平爲他寫傳記的人或美術館人員斷定。而自美術館與私人收藏作品的情形看，弗拉曼克與野獸派諸君共同活動之前，即一九〇四年以前的作品留下的不多。最早或可追溯到〈布璩老爹〉一畫，這畫倒端端正正地在簽名之下標上所畫年分：1900。

一個抽菸斗的男子，戴著紅色便帽，頸胸前繫上一條紅圍巾，著褐綠色上衣的半身，在綠調顏彩交錯的背景之前，畫家沒

布璩老爹　1900年
油彩畫布　74×49cm
（右頁圖）

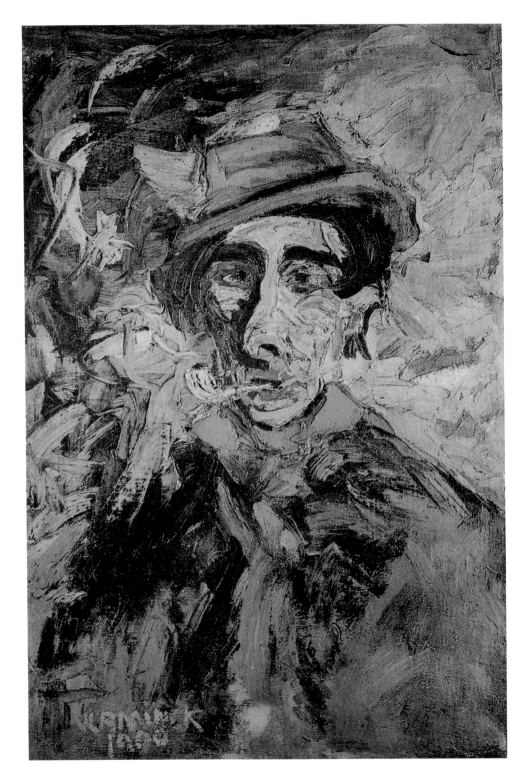

有預先作素描，以大筆觸在畫布上撇塗著色彩。這樣一幅人像，讓人想到過去可以在法蘭德斯地方的城鎮裡看到的粗糙刻製的木偶人，這就是弗拉曼克最早年代所繪的〈布璩老爹〉。抽菸斗人的主題，莫內、馬奈都畫過，梵谷抽菸斗的自畫像，人盡皆知。而弗拉曼克這幅畫，下筆敷彩和表現上都屬隨興之感，是一種個人精力的呈現，一定要說受什麼人影響，未必見得，而它有一種威力，一點諷刺的意味，宣告了弗拉曼克一生藝術的強猛性格。色彩上已透露出幾年後野獸主義高峰期的趣味，在筆意上，又可見到再晚時期之表現主義的端倪。

大家認為直到一九○三至一九○四年，弗拉曼克的作品未見定型，這些年的作品並不多像〈布璩老爹〉那樣，強有力的風格。弗拉曼克在夏圖之鄰近村鎮取景所繪的，某些風景如〈庭園〉和〈布吉瓦的斯干贊河岸〉等畫，結構經過思考，相當穩固，用比較安靜的平塗畫法，畫面樸實，色彩不鮮亮也不沉暗，看出弗拉曼克仍在不確定中尋找，似乎有時試著馴服自己狂暴的性格。當然無疑地，他即將確切地碰觸到他創造力強猛之點。

夏圖早期畫的一幅〈室內〉，常見於談論弗拉曼克的書冊中。此畫成於一九○三年至一九○四年，構圖讓人想到梵谷的〈阿爾的畫家畫室〉和〈夜間咖啡館室內〉，前者的窗戶、後者的撞球台幾乎在此重現。色彩方面弗拉曼克揚言要「以鈷藍與朱紅摧毀藝術學院」的野心，在此展露。他以飽和的朱紅色畫地面，變調的玫瑰紅畫窗戶玻璃，襯托以明亮的藍與綠，再用粗壯的藍黑色線條壓出窗格、物件與人物，畫面咄咄逼人。畫家潛意識中的野獸主義似已成形。〈室內〉一畫對弗拉曼克以後繪畫上的發展十分重要。

在夏圖的畫室內，弗拉曼克擺上瓶盤果物，讓陽光照亮，發出多色顏彩。一九○四年的〈水果靜物〉是弗拉曼克少數野獸派靜物的一個開始。繪此畫時，弗拉曼克對梵谷熱情未減，梵谷愛用的金黃色和對比色短筆觸的堆積，都在此畫面再度出現。而弗拉曼克本人對五角形的構圖，掌握穩健，畫面既華彩熱烈，又莊重厚實，這是弗拉曼克很早的靜物畫，卻是最為漂亮的。

廚房內景（室內）
1903～04年　油彩畫布
65×64cm
巴黎龐畢度藝術中心藏
（右頁圖）

圖見26頁

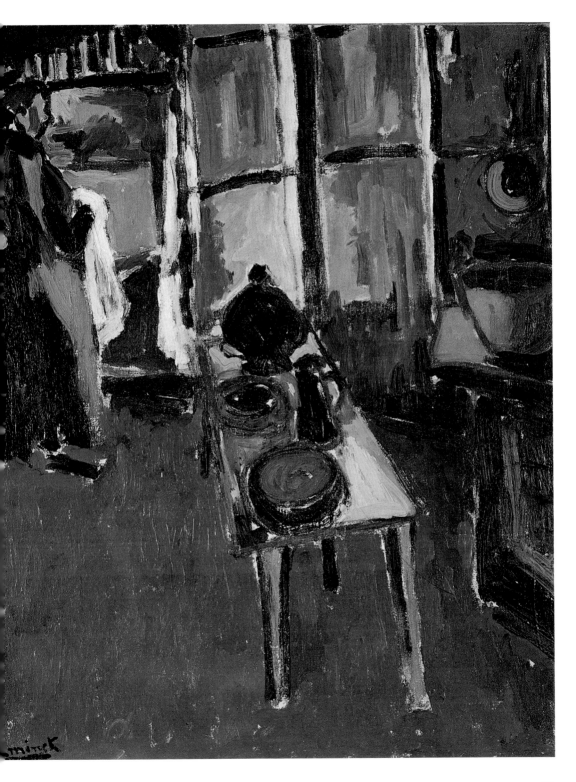

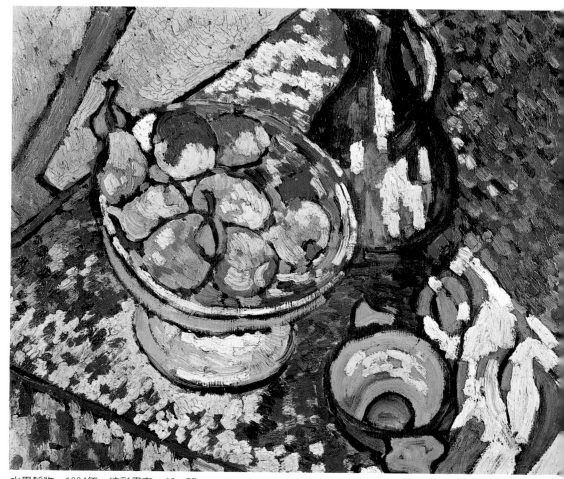

水果靜物　1904年　油彩畫布　46×55cm

色彩最強猛的野獸主義者

「我提高所有的色調，我把所有領受到的感覺都轉化為色彩的交響，我是一個溫柔又充滿暴力的野蠻人。」這個野蠻人弗拉曼克與他的夏圖伙伴德朗，隨同馬諦斯參加了一九〇五年的秋季沙龍。馬諦斯除鼓動德朗與弗拉曼克之外，他在悟斯塔・摩洛（Gustave Moreau，1826～1899）畫室的同學馬楷（Albert Marquet，1875～1947）、渥爾塔（Louis Voltat，1869～1952）、卡

姆安（Charles Camoin，1879～1965）、曼更（Henri Charles Manquin，1874～1949）、皮以（Jean Puy，1876～1960）都參加。還有來自荷蘭的梵‧鄧肯（Kees Van Dongen，1877～1968）以及俄國畫家雅夫倫斯基（Alexei Von Jawlensky，1864～1941）和康丁斯基（Vassily Kandinsky，1866～1944）等人。他們鮮亮、強烈、騷動的畫幅滿一室──秋季沙龍一九○三年才成立，氣象正新，但可能還是認為牆上掛的畫衝刺感太大，為了減緩一些火熱氣氛，安排一些學院派的小雕像置於展覽室中間。其中一件雕塑，一個站著的人是馬克（Marque）文藝復興風格的作品。當藝評者路易‧烏塞勒（Louis Vauxcelles）由馬諦斯陪同走進展覽室，撞見如此情形，喊了出來：「杜納得勒（Donatello，1386～1466，米開朗基羅之前佛羅倫斯最偉大的雕刻家）在野獸群中。」「野獸派」之名不逕而走，從此進入繪畫歷史。弗拉曼克這個「野蠻人」也成為廿世紀野獸派繪畫引領風騷的畫家之一。

　　野獸派運動如廿世紀大多數畫派，是由於畫家們的作畫方式普遍之相似性有所歸類而成。這些畫家並非由於理論，而是由於他們的繪畫特質而聚集了一小段時候。除參加一九○五年秋季沙龍、被烏塞勒稱為「野獸」的諸君外，之後又加入了來自阿弗港的弗里茲（Othon Friesz，1879～1949）、杜菲（Raoul Dufy，1847～1953）和勃拉克（George Braque，1882～1963），這個藝術的發展可以說只限於法國，在巴黎發展出來的。而其發展期間只在於一九○五至一九○七年之間。之後畫家四散各地，分別追求個人路向。雖然性格外向、言行誇大的弗拉曼克，說他是創出野獸派的人，說那是他一九○○年在夏圖與德朗相識時野獸派即開始，但無疑地，馬諦斯才是這個畫派的主腦人物。

　　一九○五年的秋季沙龍，最受觀眾注目的應屬馬諦斯與德朗，他們那年夏天一起在地中海西南邊佩賓孃的科里烏鎮作畫，帶回色彩斑斕的畫幅。此時的馬諦斯明顯地受著新印象主義點描派的影響，那是秀拉、席涅克、克羅斯由細點斑紋到如嵌瓷色塊的著色法，同時又綜合了梵谷、高更的作畫經驗。較後馬諦斯因非洲土著雕刻與近東裝飾性藝術的刺激，以快速破折筆觸，繪出

近於純粹色彩、大片平塗又具律動感的形，有時加上優雅卷曲的圖紋。一直活到一九五四年的馬諦斯，藝術不斷更新，而這位野獸派最初的非正式領袖，也是野獸派諸畫家中最能持續呼應早期野獸派風格的人。

野獸派諸家一九〇五至一九〇七年間的作品，德朗畫了大批人物、風景、街景，包括法國南方科里烏等地與英國倫敦的風景，由明亮對比的色斑、色線和色塊所組成，他把一管管油彩比擬為放射出光線的一支支炸藥。德朗對野獸派的發展有卓越的貢獻。馬楷和馬諦斯一般，把明亮的色彩當成提高視覺衝力的一種手段，不過他的色彩雖富表現力，卻由寒色調組成，而且他在一九〇五年以後就差不多拋棄了野獸主義的原則，畫面轉清明而朦朧。杜菲注重畫面的裝飾性，以自由平塗的純色面交織出明快生趣的畫面。梵·鄧肯以有力的線條、厚塗的炫亮色彩、卷曲花紋造出畫面的震動感。曼更這段時日常在法國南方聖-托貝長住，以強烈的色彩，表現地中海岸豐美的景色，而卡姆安之敏感，在於色彩內在微妙的連繫而非純色強硬的對比。勃拉克野獸主義期間畫安特衛普、阿弗、列斯塔克等地的海景，平面結構，色彩強烈，豐盛而沉著。

野獸派繪畫的共同特點，可以說都在於色彩熱情與筆觸的誇大，但是在野獸派中，沒有人在用色之狂暴與猛烈的強度上，能與弗拉曼克相較。他酷愛從顏料管直接擠出鮮亮的顏色，直接塗於畫布，以飽滿的橙色，揉合亮麗的朱紅，後以鈷藍與鮮綠襯托，強化出畫面的威力，而這些顏色的筆觸常如梵谷風格一般扭曲而動盪，造出不安的節奏。

野獸派時期的風景

在夏圖塞納河的橋上，弗拉曼克和德朗架起畫架，德朗問說：「這樣太陽照在你臉上，你怎麼畫畫？」弗拉曼克的回答是：「你要把太陽怎樣？」德朗退到陰影底下畫陽光的景色，而

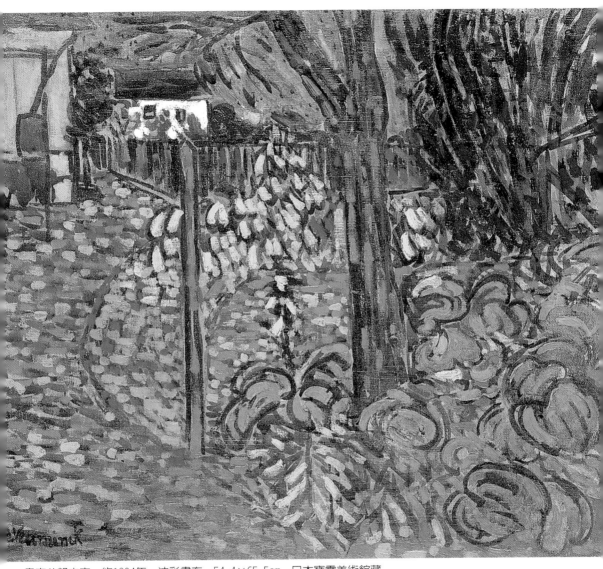

畫家父親之家　約1904年　油彩畫布　54.4×65.5cm　日本寶露美術館藏

圖見9頁

弗拉曼克不迴避太陽，迎向太陽，任陽光照在自己臉上，繼而燃燒在心中，又在畫布上燃燒。想著梵谷火燄般的彩筆，弗拉曼克把活生生沒有混合的油料管壓出來的顏料直接擠上畫布，這就是他一九〇四年的一幅風景〈夏圖之橋〉，這是自稱野人的弗拉曼克所繪的成功的野獸派風景之始。

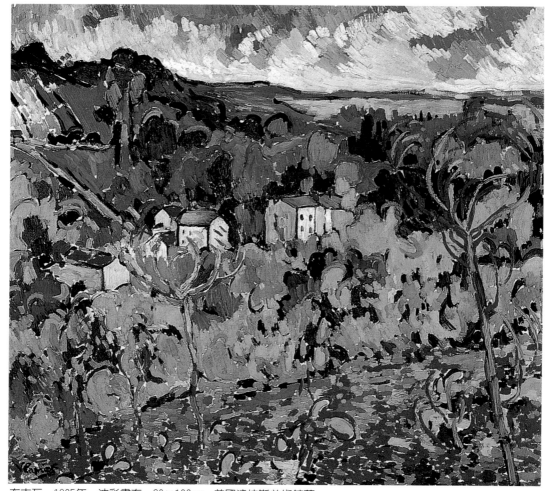

布吉瓦　1905年　油彩畫布　80×100cm　美國達拉斯美術館藏

　　弗拉曼克畫夏圖，也畫夏圖鄰近的布吉瓦、勒·貝克、馬
利、卡里耶爾、阿讓特耶等鄉鎮風景，以及自夏圖出發沿途迎來
的塞納河風光。他後來回憶說：「在太陽的光照下我出發去工
作，天是藍的，小麥的田野似乎在酷暑燥熱中震顫抖動，黃色調
籠罩住整個風景。這些黃色的抖顫，好似要爆烈出火燄。唯有用
朱紅才可以讓河對岸山丘上屋瓦的紅色發出光彩。地面牆上的黃
顏色，空氣乾燥又生猛的色彩，天的雲青與鈷藍交響至瘋狂的頂
峰，一種肉感音樂般的諧契。只有我畫布上的色彩互撞至強力聲
響之極，可以表現出這風景色彩給我們的悸動。」

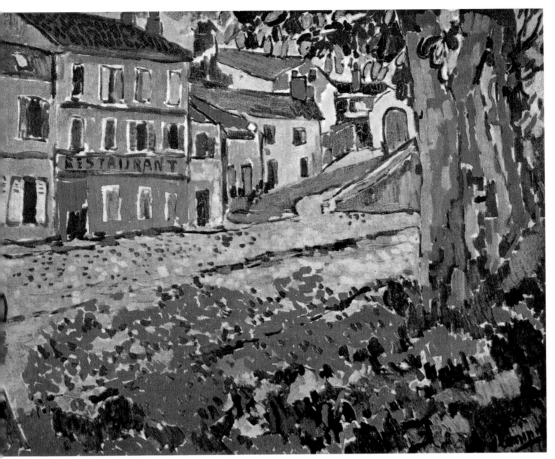

馬利・勒・華　1906年　油彩畫布　81×59cm

　　〈布吉瓦〉一畫，畫家取景布吉瓦鎮的山坡、山丘、房屋，近
處的花樹，遠處的天空與河流。不知道弗拉曼克畫夏天還是其他
季節，不過，那應該是他心中太陽的季節。山丘上黛綠與翠綠的
林木茂密，房屋呈現出各色顏彩，黃花樹怒放，遠處的樹因太陽
的燃燒而葉片脫盡，火紅落滿小坡。這樣層疊的一角丘陵景色，
弗拉曼克不能將管中的顏料直接擠抹上畫布，而是把調色盤的顏
色像較早的印象主義畫家般，筆筆觸放畫面，然野蠻性格的色彩
毫不掩飾。至於紅色的禿樹，要在下一年的〈塞納河上，卡里耶
爾的河岸〉畫中更恣意張狂。

　　〈馬利・勒・華〉畫鎮街一角的房屋、屋前的路、路面前方的
花園與樹。這確是盛夏，黃色的陽光灑滿一路，花開溢出園圃。

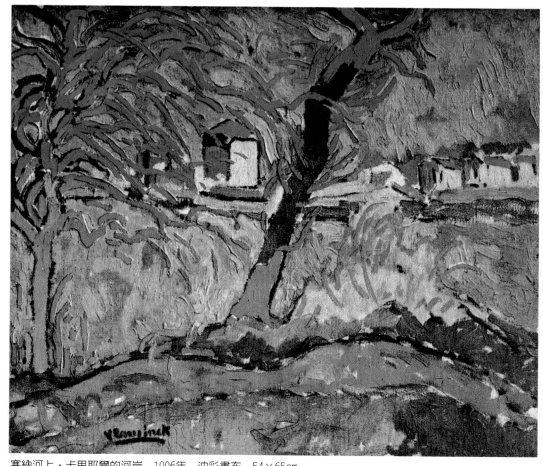

塞納河上，卡里耶爾的河岸　1906年　油彩畫布　54×65cm
塞納河上，卡里耶爾的河岸（局部）　1906年　油彩畫布　54×65cm（右頁圖）

老樹垂掛著葉片與夾果，小樓屋櫛比鱗次成排，出示五顏六色的
屋頂煙囪和窗牆。〈馬利‧勒‧華〉畫中的小鎮色彩，如一年前
所繪的〈布吉瓦〉山丘坡地，屬同種斑斕。是弗拉曼克野獸時期
同一類型的表現。留心野獸派繪畫的人大都會注意到弗拉曼克這
幅〈塞納河上，卡里耶爾的河岸〉，河岸上的紅色禿樹，一樣的不
知畫家身處何種時節，只知陽光烘照河岸，照亮河邊的綠草地，
對岸有紅屋頂與黃牆，河水激盪，天空逼出紫光，樹瘋狂舞動
著。好友德朗曾把樹畫成橙紅與朱紅，而弗拉曼克紅色的枝條與
樹幹更強悍，直如野獸之囂叫。

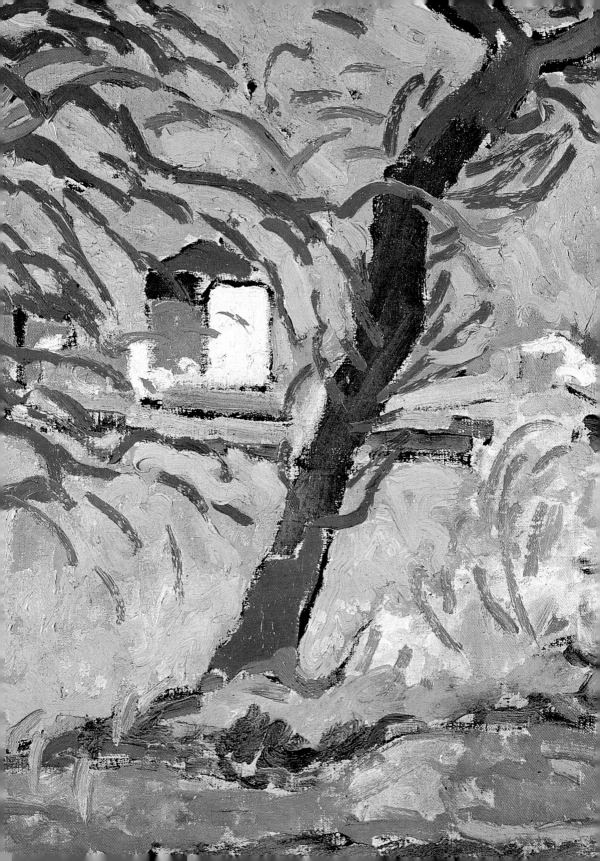

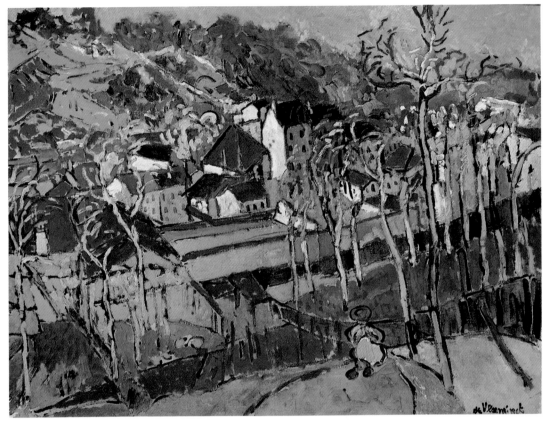

布吉瓦鄉村　1906年　油彩畫布　90×118cm
布吉瓦鄉村（局部）　1906年　油彩畫布　90×118cm（右頁圖）

圖見36頁

　　一幅同年，一九〇六年的名爲〈有紅樹的風景〉的作品中，河岸邊一排不見枝葉的樹身，扭動的樹幹上，淺褐、黃橙、鮭魚紅、鈷藍等暈色，節節排比而上，藏青與近黑的線條快筆勾出輪廓。此時身爲野獸的畫家並不叫囂，而是竄躍樹叢陰影間，看陽光夾帶涼風掠過河岸，漾盪河水，搖動樹身，把屋頂的紅光反照於青空。

　　〈布瓦吉鄉村〉一畫，遠處的樹是黃綠、青綠與老綠的枝幹，把所有葉片交給遠處藍天，如飛騰而過的紅雲。包頭巾著紅木鞋的村莊女郎自赤土的坡地走下翠綠草皮，不覺把天空的雲青與河水的玉綠帶上一身，蹣跚而行。這也是弗拉曼克一九〇六年所

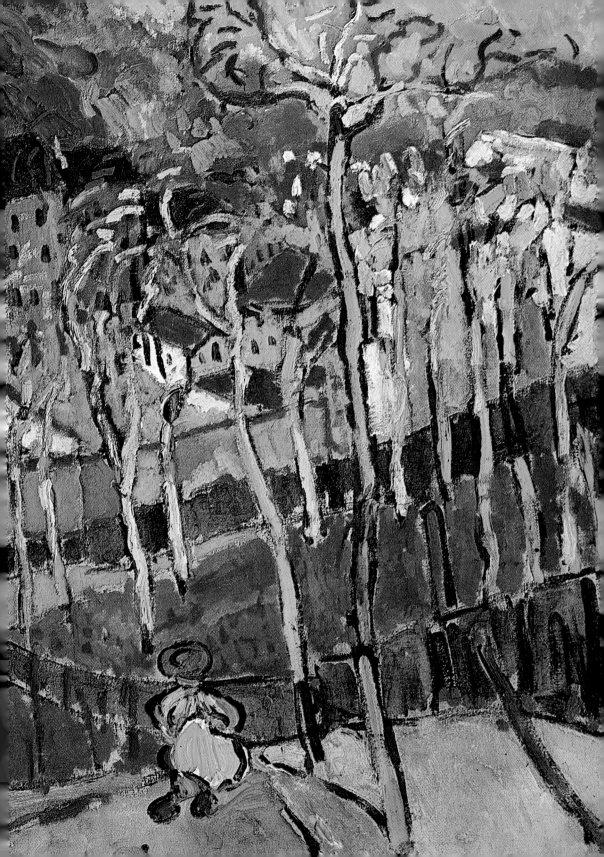

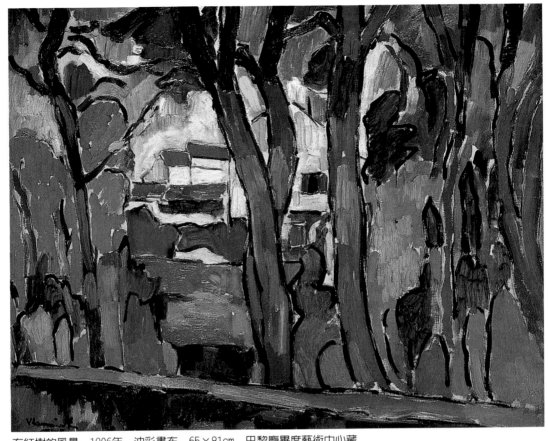

有紅樹的風景　1906年　油彩畫布　65×81cm　巴黎龐畢度藝術中心藏

繪，是整個野獸派繪畫的代表之作。從學理說來，這是畫家在主
觀的衝動中帶進智性與感性之力而成。

　　塞納河出巴黎，蜿蜒流過西北部。在夏圖附近追逐風景的畫
家，不能不看到船，也必得要畫船。弗拉曼克一九○五到一九○
六年間，依次畫有〈平底船〉、〈洗濯船〉和〈夏圖的帆船〉前後
三種船，三個圖面，三類表達。

　　〈平底船〉畫中，遠方紅褐色的工廠屋頂與同色調的載貨平底
船面，躍出藍調的天空與水面。河水與船身點亮沉悶的河岸工廠
區。煙囪冒吐鈷藍色的濃煙，應和那船邊高舉、迎風招展、紅白
相間的彩旗。一幅無樹無花的風景竟然色彩斑斕、生氣盎然。

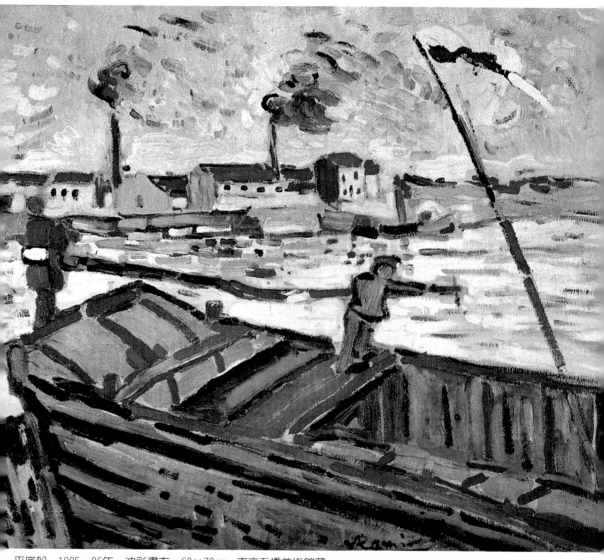

平底船　1905～06年　油彩畫布　60×73cm　東京石橋美術館藏

圖見38頁　　　　〈洗濯船〉畫中，船本身並不美妙，像似木料的房屋浮在水
邊，弗拉曼克以平塗的藍色和綠色來畫前頭的洗濯船，又用大片
朱紅來畫後面的洗濯船，如他把高崖岸上的屋頂畫成鈷藍，又畫
成朱紅。畫家又以短筆觸畫橋後邊的大樹與天空，呼應近處岸邊
雜色的灌木叢。貌不驚人的洗濯船之畫，畫面卻變得喧鬧可看。

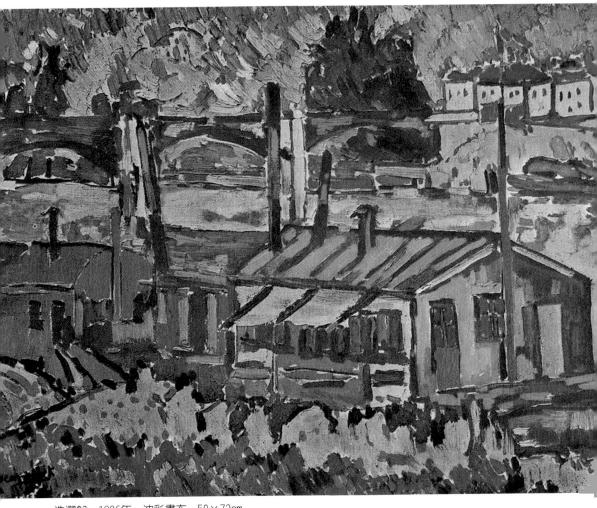

洗濯船　1906年　油彩畫布　50×73cm

　　〈夏圖的帆船〉一畫，主題似乎變成塞納河水，而非帆船。船
身不顯著的兩張白帆，各據河的左右岸，觀望大片湛藍的河水，
而這片湛藍是整個藍調色彩的交響，盪漾著白、綠、橘紅與淡
紫，左邊岸白帆後方是青蔥、綠樹與炫亮的橙色房屋，這樣的畫
讓人想到馬諦斯。

　　另一幅有船的畫幅〈夏圖的塞納河〉是弗拉曼克野獸派時期
晚後的作品了。此時畫家運筆已臻於成熟，勇穩達練的筆彩，讓
河上的輕帆與小船，滑動勢如賽舟。這是一九○七年所繪。弗拉

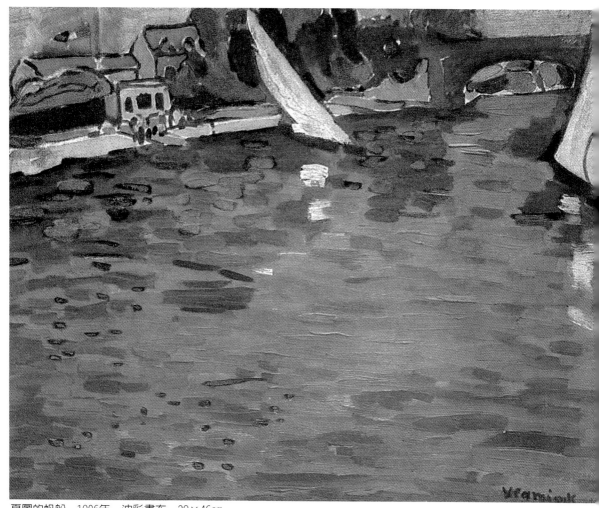

夏圖的帆船　1906年　油彩畫布　38×46cm

曼克就要自野獸派繪畫過渡到另一個畫境。

野獸時期的人物畫

　　弗拉曼克一九五三年出版的《風景與人物》的書上，他回憶年輕服兵役時在軍中樂隊充當指揮的情況，並且將之比擬後來繪畫的塗色：「在我指揮的樂隊，為了要讓聲音響亮，只用管樂

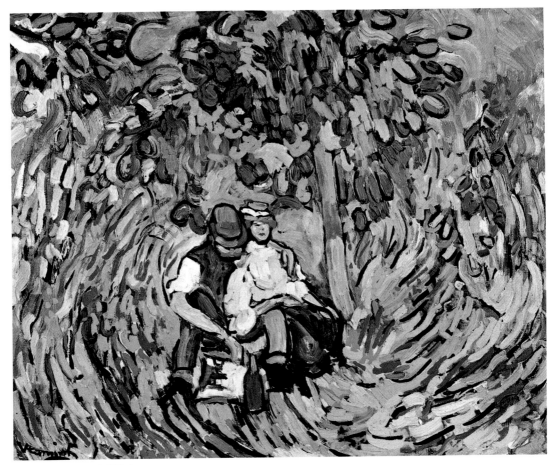

郊遊　1905年　油彩畫布

器、鐃鈸和木鼓。這種情況好比像畫畫用一管管的顏料。」弗拉曼克指揮出響亮的音樂，就像後來他繪出燦亮的圖畫，他不只一次自己說：「我把顏料管直擠上畫布。」一九〇四年〈夏圖之橋〉畫後的隔一年，以同樣的方式繪出極著稱的風景人物〈郊遊〉。

　　以顏料管直擠上畫布來作畫，這是愛誇大其辭的說法。這種情形時或會有，但應常是畫家將飽蘸顏料的畫筆直觸畫布濃塗，就像顏料管擠出顏料條一般。是這樣的筆彩充斥〈郊遊〉一畫的空間。草叢燃燒，爆烈的金黃與橘橙，衝躍而上，激盪綠樹與藍空。盛夏的郊野，情侶相擁，色光中飲酒沉醉。那男子應是弗拉

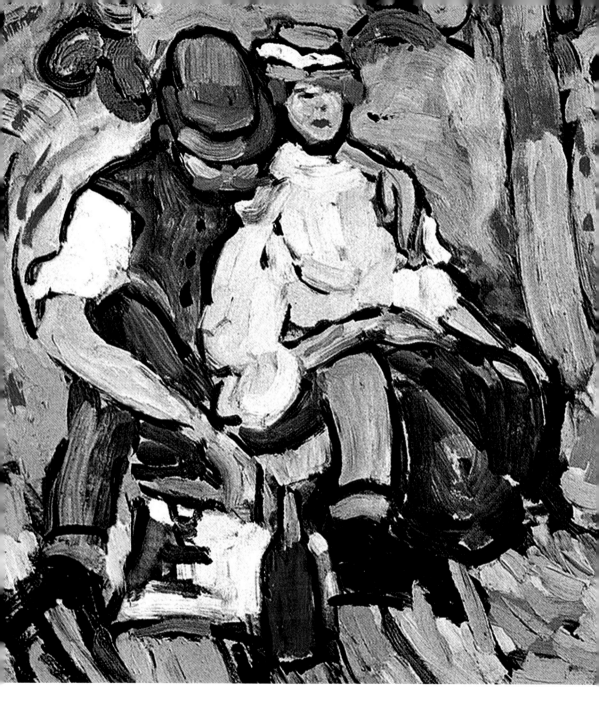

郊遊（局部）　1905年
油彩畫布

曼克自己，一九〇三至一九〇五年間，德朗曾爲弗拉曼克畫有三
幅人像，就是那樣的頭臉。

　　十九世紀末廿世紀初，畫家們喜好作自畫像或畫友人像，野
獸派諸君都互爲對方畫像，德朗曾三度畫馬諦斯，馬諦斯回敬一

幅，德朗也三次畫弗拉曼克，弗拉曼克效法馬諦斯只以一畫餽贈，繪於一九○五年。這幅〈德朗的畫像〉，色彩並不十分野獸派，但畫上的油彩，真如弗拉曼克說的，把顏料管直擠上畫布，當然免不了要以畫筆收拾，而筆力勇猛讓畫面發出野獸勁捷之力。此時德朗與弗拉曼克鎮日追逐陽光，獵取可繪景物。弗拉曼克就畫德朗被太陽曬成赭色的臉，歇息抽菸斗時，仍凝望索尋的神態。德朗綠色雙眼散發出大山貓一般的詭譎神色。

一九○六年的一天，弗拉曼克與德朗把「死老鼠」跳舞場的女郎，請到畫室充任模特兒，兩人都繪有跳舞女郎的畫像。德朗的幾幅受著羅特列克的影響。弗拉曼克的〈死老鼠的跳舞女郎〉圖見44頁一作，則以他當時常用的粗短筆觸與蠕動筆觸，以淺淡色調為主，畫出當年巴黎歡樂場中泡泡世界的影像。

〈戴草帽的女子〉亦畫於一九○六年，模特兒亦應是跳舞場中圖見45頁的女子，戴草帽花枝招展，跌坐於五顏六色如萬花筒的境中。此畫畫風近似一九○五年所繪〈布吉瓦〉和〈馬利‧勒‧華〉等風景畫。這幅〈戴草帽的女子〉又名〈坐著的戴草帽女子〉。此之前，弗拉曼克另繪有〈站著的戴草帽女子〉以及〈穿黑襪的裸女〉和〈長沙發上的大裸女〉等人物畫。

弗拉曼克卅歲那年，也即是一九○六年，馬諦斯介紹的畫商安博羅瓦斯‧烏亞買走了他畫室全部的畫，付給他六千法郎，這在當時是個大數目，一時解決了弗拉曼克長期的經濟困頓，自學的弗拉曼克的藝術終於被人嚴肅看待，一段時間生活得以保證，可以放心大步追逐他的藝術前程。

尊崇塞尚而憎惡立體主義

後印象主義者塞尚一九○六年逝於故里普羅旺斯省埃克斯城，父親為他購置的大宅屋中。六月巴黎貝恩漢－珍妮畫廊展出他的水彩畫。第二年，一九○七年的秋季沙龍又為他安排盛大的回顧展。巴黎前衛畫壇因塞尚之展而大為震撼。各類基礎教養和

德朗的畫像　1905年
油彩畫布　27×22cm
（右頁圖）

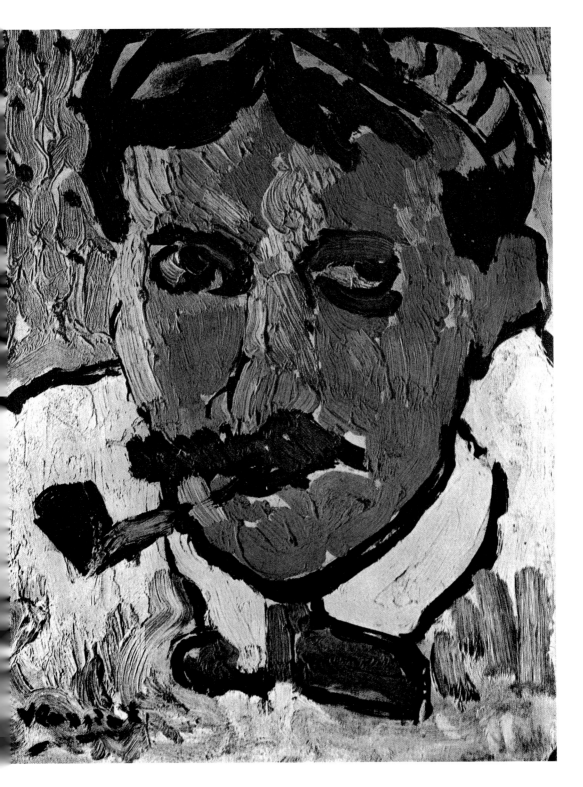

43

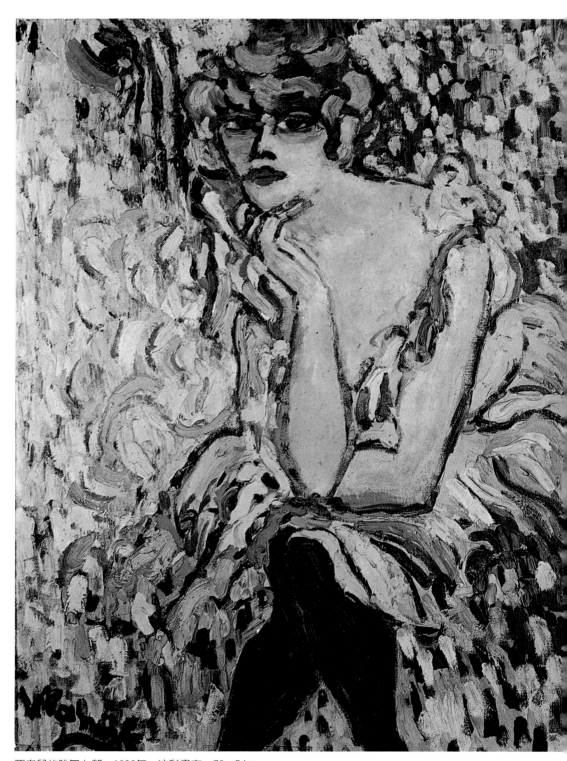

死老鼠的跳舞女郎　1906年　油彩畫布　73×54㎝

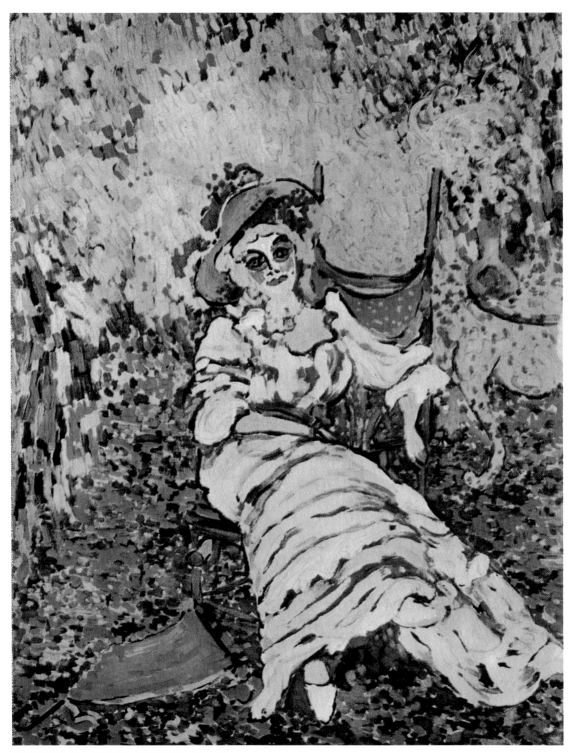

戴草帽的女子　1906年　油彩畫布　81×65cm

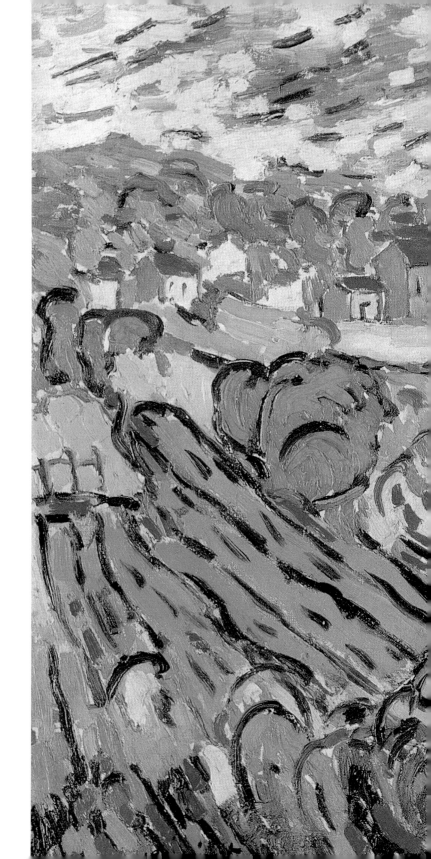

夏圖近郊風景　1905年
油彩畫布　60.5×73.5cm
阿姆斯特丹美術館藏

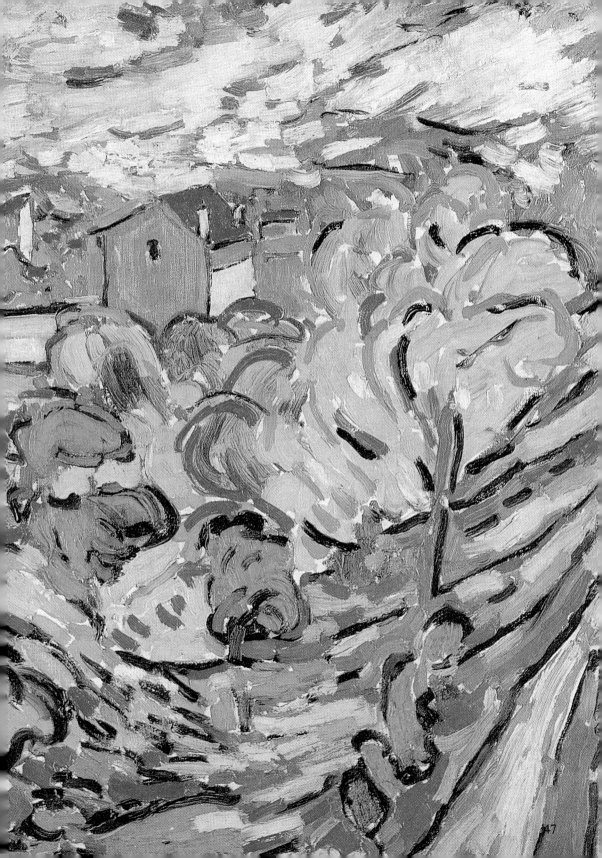

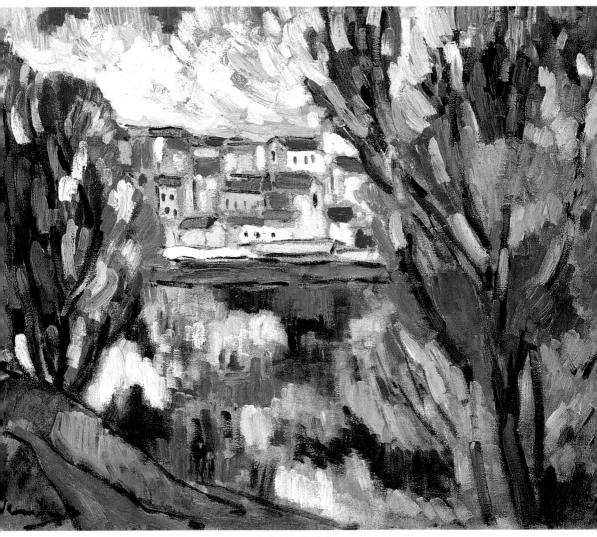

夏圖　1906年　油彩畫布　65.5×81cm　日本寶露美術館藏

創作傾向殊異的畫家都分別為塞尚的藝術所感動。從未參與野獸派活動的畢卡索，對塞尚的構圖之根基於二度空間平面，並著重形與空間微紗關係之處理感到興趣。與野獸派有所牽連的勃拉克對自己強烈的色彩和受印象主義藝術影響的斷續又鬆散的筆觸正思有所改變，看到塞尚條理分明的技巧，作出減少色彩與重整筆

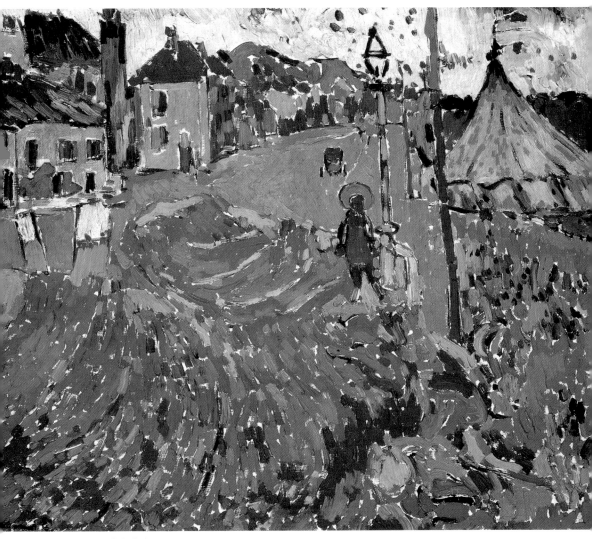

馬戲團　1906年　油彩畫布　73×60cm

觸秩序的圖面。畢卡索與勃拉克二人在一九○七年相遇，共同排
除明亮感性色彩與圖形的卷曲紋飾，在不破壞繪畫的平面性，不
落入對物象偶然表象之模仿的原則下，創出一種能界定物象量感
與其間關係的繪畫語言，開啓所謂的「立體主義」。立體主義繪畫
經格里斯（Gris）、格列茲（Gleizes）、梅占傑（Metzinger）、德洛

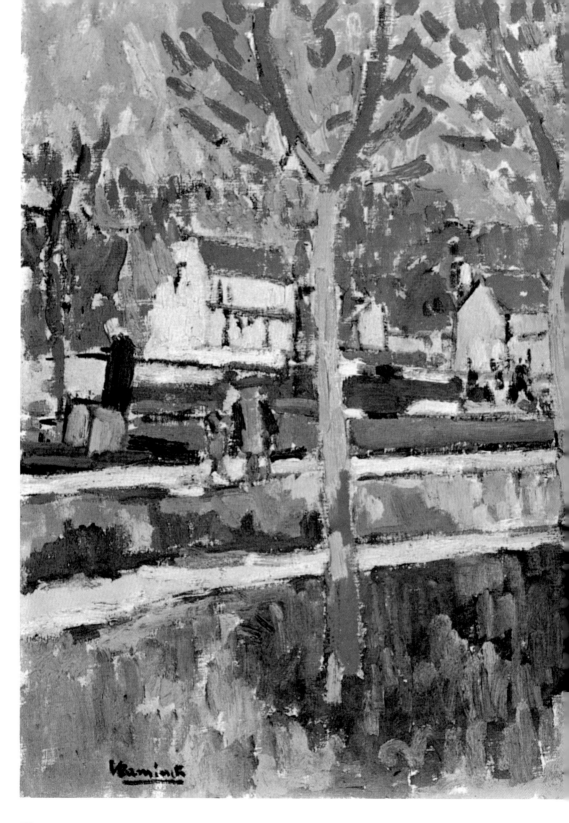

布吉瓦風景　1908年　油彩畫布
加拿大安大略國立美術館藏

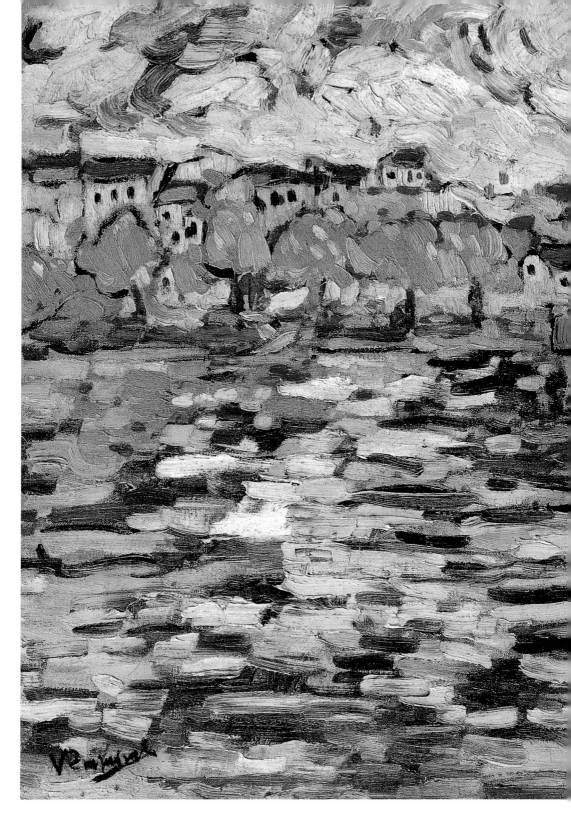

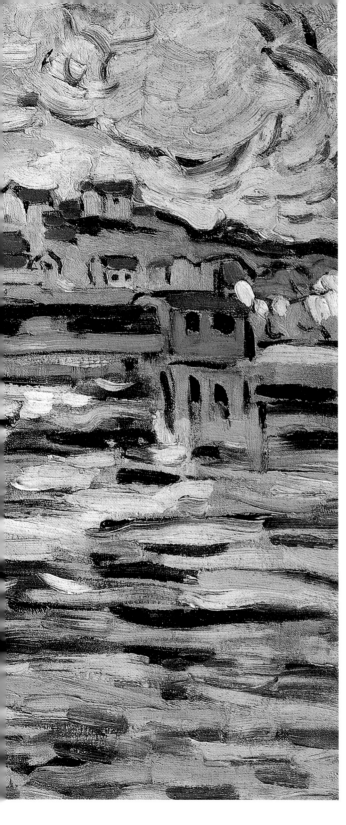

夏圖塞納河岸的房舍　1906〜07年　油彩畫布
65×54cm　私人收藏

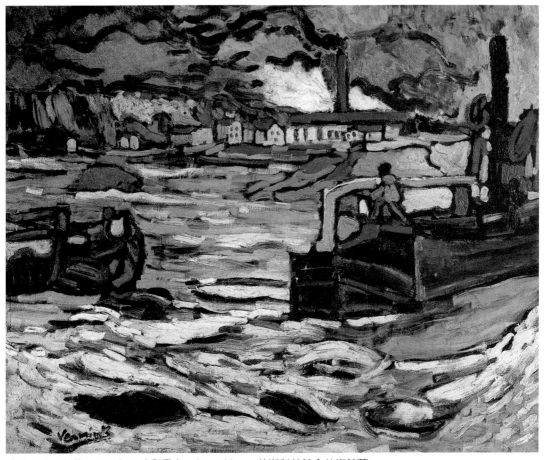

塞納河上的船隻　1907年　油彩畫布　81×100cm　莫斯科普希金美術館藏
塞納河上的船隻（局部）　1907年　油彩畫布　81×100cm　莫斯科普希金美術館藏（右頁圖）

涅（Delaunay）、馬庫西斯（Marcoussis）、畢卡比亞（Picabia）、
杜象－威雍（Duchamp-Villon）、拉・弗瑞斯涅（La Fresnaye）、
勒澤（Léger）等人的努力，蔚為廿世紀初繼野獸派之後重要畫
派。立體主義的畫家們都由塞尚的畫中瞭解到構圖單純，形的控
制與筆觸與色彩之平衡的種種問題，把塞尚的夢推至更遠。

　　野獸派諸君中無人不留心到塞尚的藝術。他們於一九○七與
一九○八年間在畫面上都作了某種程度的實驗。勃拉克在與畢卡

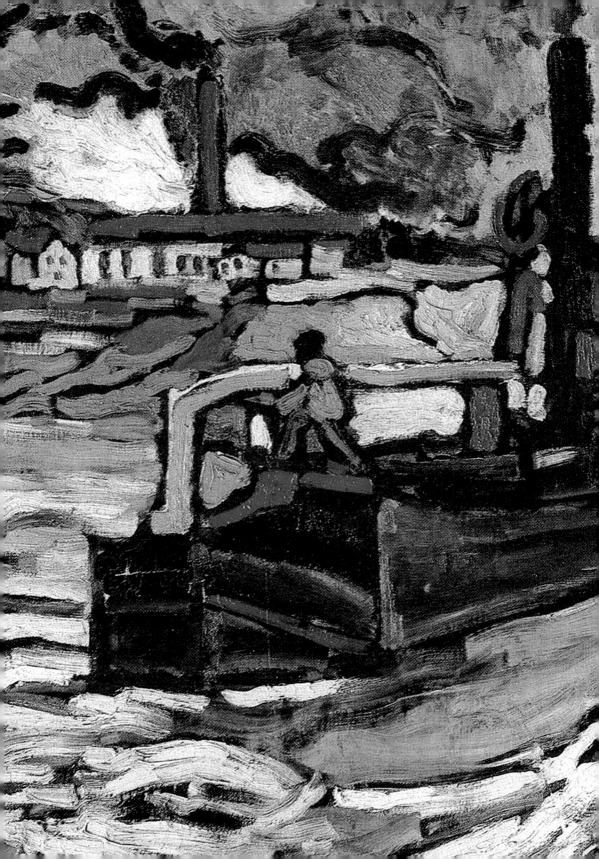

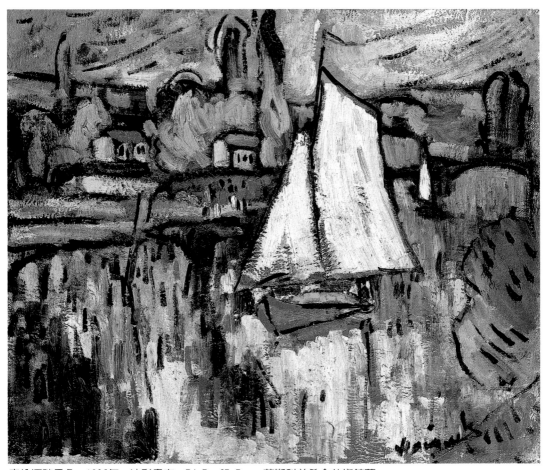

塞納河畔景色　1906年　油彩畫布　54.5×65.5cm　莫斯科普希金美術館藏
塞納河畔景色（局部）　1906年　油彩畫布　54.5×65.5cm　莫斯科普希金美術館藏（右頁圖）

索走向立體主義之前，畫面便已漸轉暗沉。杜菲與勃拉克一起到
南方，亦突然放棄明亮跳躍的色彩，表現上轉為含蓄蘊藉。德朗
寫信給弗拉曼克說：「我們到現在只注意到色彩，而素描是同等
重要的。」他又說：「要將自然更純淨化地轉移於畫面。」德朗
一九〇六年至一九〇八年的裸女與風景都有塞尚繪畫的傾向。馬
諦斯這個時期的作品，雖然沒有明顯的改變卻還是繞著塞尚的作
品思考。

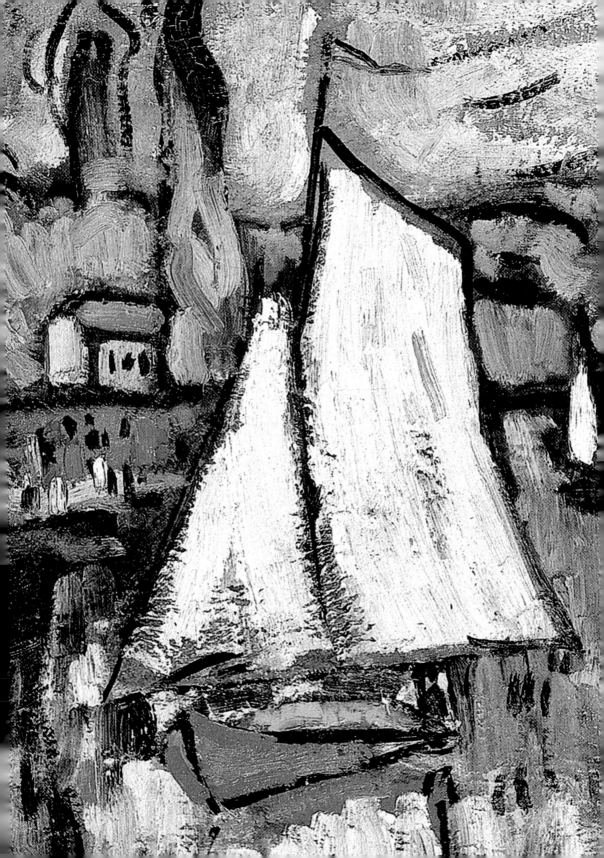

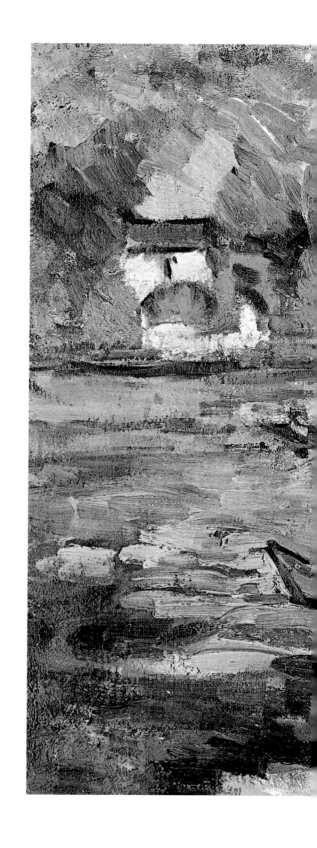

夏圖的塞納河　1907年　油彩畫布　54×65cm
法國格倫諾柏美術館藏

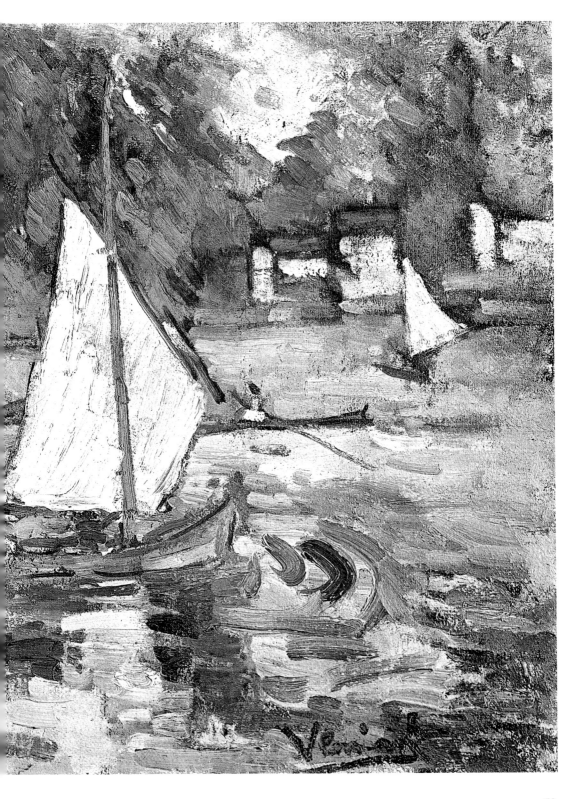

小鎮風光　1907年　油彩畫布　80×99cm　聖彼得堡艾米塔吉美術館藏

　　弗拉曼克也進入塞尚的影響圈中。一九○七年的作品開始出
現緩和的變更。一幅名為〈夏圖風景〉的畫，是最先朝這個方向
前行的作品，在層疊的筆觸中棍棒之形持續出現。弗拉曼克很少
畫浴女的題材，在這一年也出現了塞尚「大浴女」式的〈浴女〉
之畫。特別是一九○八年至一九一○年，塞尚的精神主宰了弗拉

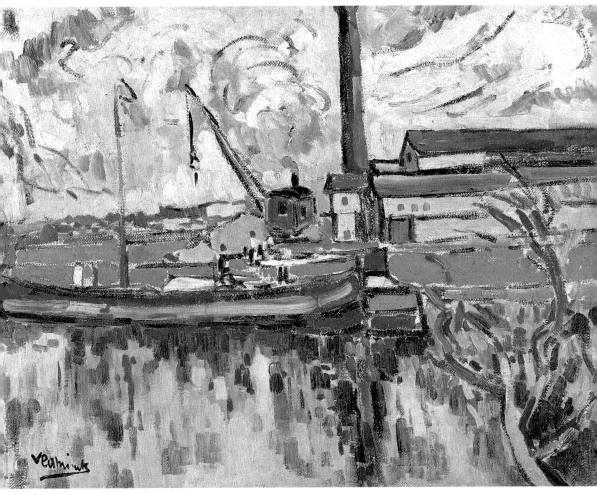

夏圖風景　1907年　油彩畫布　60×81cm　私人收藏

曼克的審美。一種較微妙敏感而和諧的色彩，引進較沉暗的調
子，而有陰影與光的效果。物象的形態顯著，稜角之形相遇，構
圖較明確建構。如此將弗拉曼克過去注重豐富強烈色彩的表現轉
而至畫面上形的控制。而由於鮮豔顏彩的消失，快活的弗拉曼克
漸次在他的畫中顯示出他對生命陰暗層面的感觸。

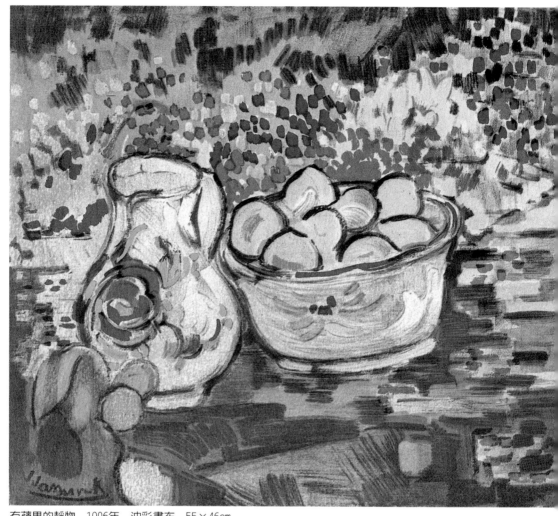

有蘋果的靜物　1906年　油彩畫布　55×46cm

　　這個時期弗拉曼克的風景出現了某種令人不安的嚴謹感，強猛性柔化了，透出一種媚力與詩的品質。這可以從〈卡里耶爾‧聖‧德尼〉、〈水鏡映照之屋〉、〈拉‧瓊榭爾樹林〉這些畫看出。一九〇八年所繪〈碧托風景〉一畫，野獸派濃豔色彩、厚塗 圖見79頁筆觸的畫面代之以近乎幾何型色彩平塗的構圖。紅色、藍色的屋頂，白色的牆，都濛上一層灰褐的暈色，幾棵樹侷促夾於其間，天空陰冷。這是弗拉曼克塞尚時期重要的一件作品。

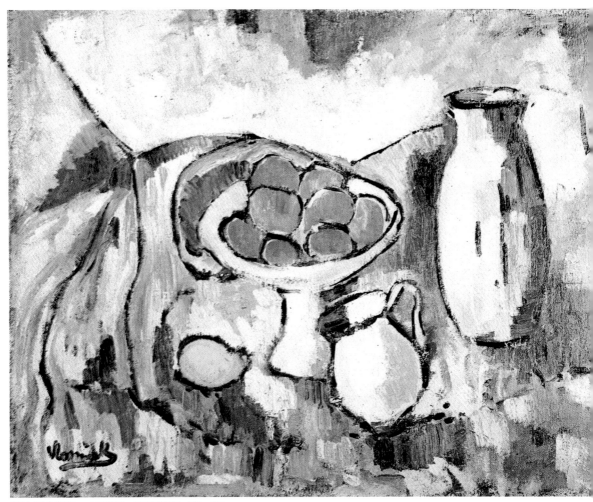

有水果的靜物　1908年　油彩畫布　73×92cm

　　　　靜物方面，一九○六年的一幅〈有蘋果的靜物〉顏色明亮喜
悅，但無一九○四年的〈有水果的靜物〉那樣的筆彩有力生氣盎
然。一九○八年的〈有水果的靜物〉畫面更清朗，藍白基調點綴
些許暖色，可以說是塞尚風格的靜物畫。接著而來的一段時候，

圖見64頁

弗拉曼克幾乎要踏上立體主義的路子了。一九○九年的〈靜物〉
果盤成倒圓錐體，水果呈橢圓形。一九一○年的一幅儼然以立體

圖見65頁

主義之形稱之〈靜物，立體主義之形〉的作品，畫中物件呈分析
幾何面。

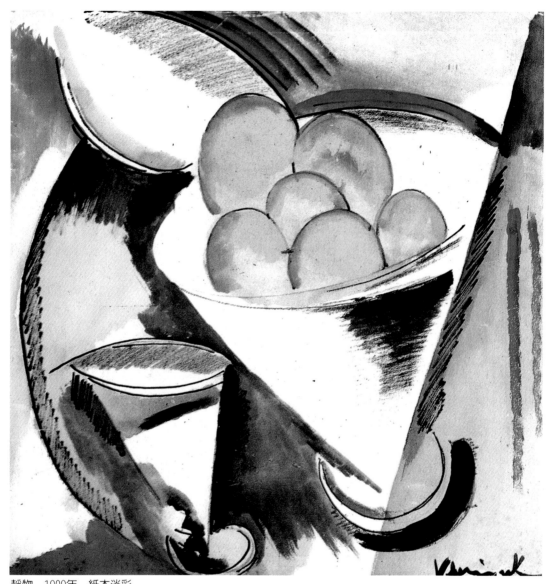
靜物　1909年　紙本淡彩

　　不知〈靜物，立體主義之形〉的畫題是弗拉曼克所標示，還是整理他作品的人附上的。實際上，弗拉曼克與他的摯友德朗都只是與立體主義擦身而過，德朗小試了立體主義的表現之後便導向古典的追求，他對立體主義很有批評。弗拉曼克似乎更對立體

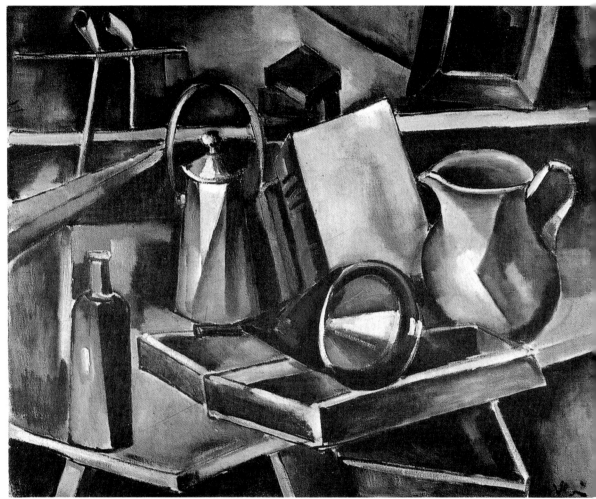

靜物，立體主義之形　1910年　紙本重彩

主義憎恨。他較後寫說：「立體主義是繪畫藝術的否定，它長期給精神不幸的蹂躪。」一次在一位畫友兼寫作人馬塞爾・索瓦吉的訪談中，他還說過：「畫家把繪畫解體，他們把繪畫非人化，戮殺，之後他們還爲死者理髮、梳頭，關到立體主義的棺材裡。」

　　弗拉曼克參與了塞尚畫風的發展，碰觸到了立體主義，卻從沒有想要將自己完全投身其中。立體主義智性視面的極度開拓對他來說是陌生的，那與他天性趣味相違。有人把他追求塞尚精神

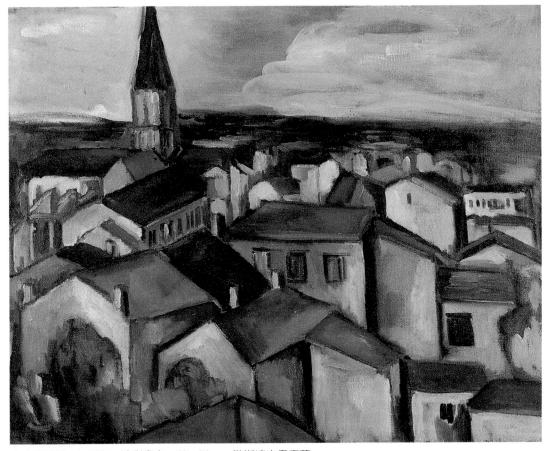

布吉瓦遠眺　1910年　油彩畫布　60×73cm　勒斯達克畫廊藏

的那幾年作品打為「前立體主義」的東西，不知他如何作想。不
過弗拉曼克也很快自塞尚的影子裡走出去，另闢一種描繪自然的
新路。

　　一種新的風景畫法在塞尚風時期之末就已出現，一九〇八年
的一幅風景〈夏圖鐵道橋〉追求比較傳統的建構和自由的筆法，
由綠色調主控，加入黑色線條，畫面在陰暗中顯出透明黃色的幽
光。一九〇九至一九一〇年的〈小村莊〉、〈康卡諾〉雖仍是塞尚
式的風景，但已比較少稜角，至〈平底船〉與〈聖－克盧〉等
畫，新的風景面目現出。一九〇九年的〈花卉〉亦已非塞尚式的
靜物。

圖見72頁

圖見68頁

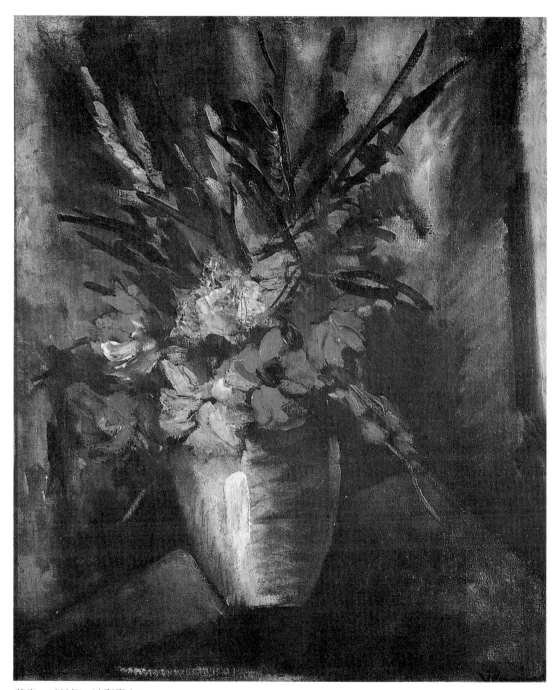

花卉　1909年　油彩畫布

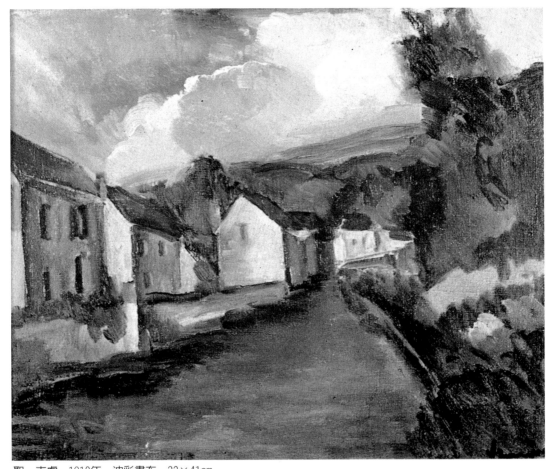

聖－克盧　1910年　油彩畫布　33×41cm

倫敦之旅與南方之行

　　具眼光又有實力的畫商——安博羅瓦斯・烏亞，一九○六年
買下弗拉曼克工作室的全部作品之後的隔年，爲弗拉曼克舉行了
他生平第一次個展。這個畫展之後，弗拉曼克差不多結束了他的
野獸時期繪畫，然而繼續得到烏亞的支持。一九一一年烏亞看到
弗拉曼克的風景已另有一番氣象，贊助弗拉曼克到英國倫敦，讓
他去畫泰晤士河上的橋與船。烏亞曾於一九○五到一九○六年兩
次出資讓德朗到倫敦，德朗前後畫了些受莫內暗示，點描派影響

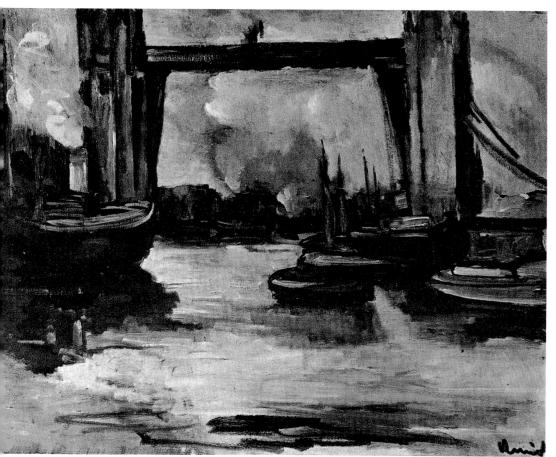

塔橋　1911年　油彩畫布

及至十分能代表野獸派繪畫的作品。不知烏亞對德朗倫敦之旅的
作品看法如何,他從沒有爲德朗這批畫作辦過展覽,同樣地,一
九一一年弗拉曼克倫敦之旅的畫,烏亞也沒有作出特別展示。

　　弗拉曼克不像德朗,一生特別是年輕時代到處旅行,有人認
爲弗拉曼克不愛旅行,雖然愛好自行車、汽車賽運動。也許眞的
不習慣到一個陌生之地居住,他只在倫敦停留了兩星期就回來,

圖見73頁

逛了一下倫敦市,畫了像〈塔橋〉、〈南安普敦〉這樣的泰晤士河
上陰濕的景色。這些泰晤士河景,完全不似德朗畫的水上色光瀲
瀲之景,或是弗拉曼克自己十分野獸派的炫目華彩的夏圖及鄰近

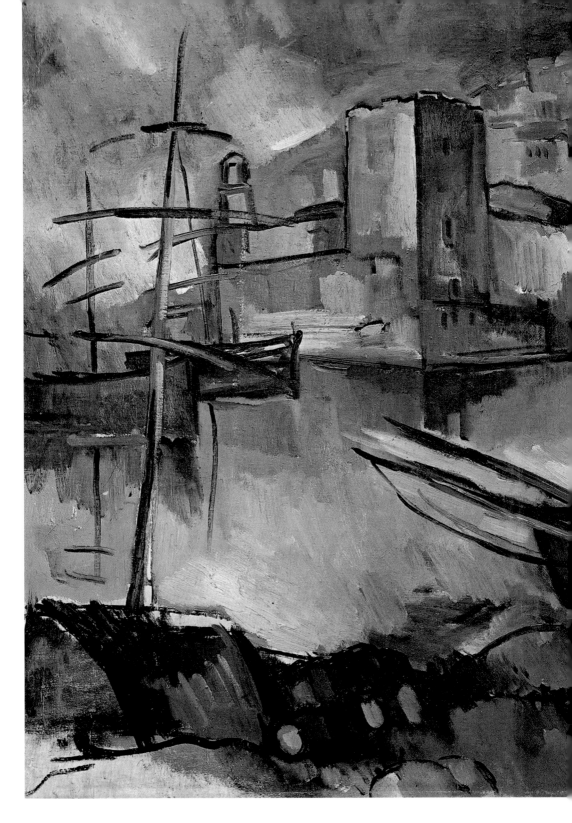

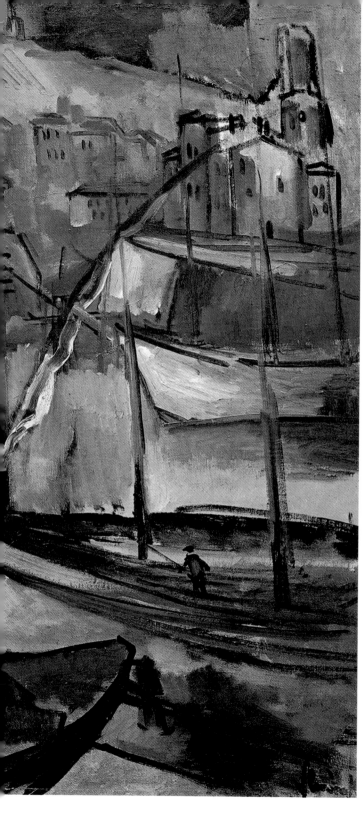

馬賽舊港　1912～13年　油彩畫布
71×88cm　華盛頓國家畫廊藏

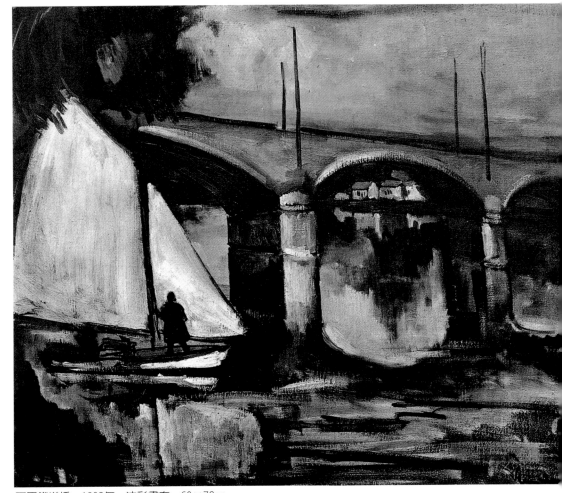

夏圖鐵道橋　1908年　油彩畫布　60×72㎝

塞納河景色，或塞尚式的幾何建構之圖，而是由一九〇八年〈夏圖鐵道橋〉一畫延伸出的可以說是弗拉曼克自己的畫法之作。

　　一次大戰前，德朗幾乎每年夏天都到法國南部科里烏、馬提格一帶，弗拉曼克直至一九一三年才去南方馬提格與德朗相聚一段時刻。這一年德朗早已走出野獸派的表現，把南方畫得沉靜肅穆。弗拉曼克由馬提格繞過馬賽帶回一些油畫。〈馬賽舊港〉在 圖見70～71頁

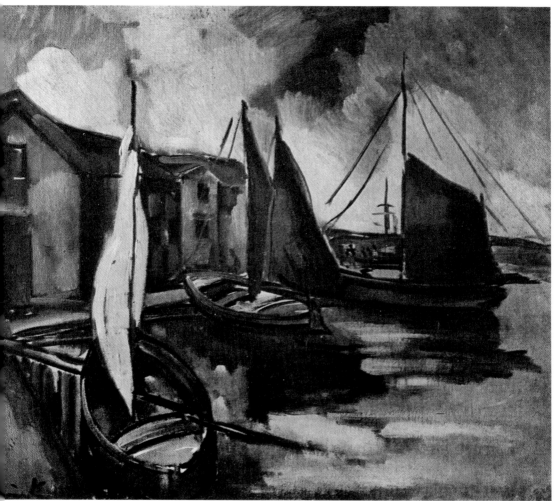

南安普敦　1911年　油彩畫布　61×50cm

　　藍與赭褐兩個基調上，以遒勁有力的黑色線條劈寫出建築物、船身與桅桿，野獸派的色彩早已消失，而弗拉曼克強猛的性格，在此借線條重新復現。

圖見74頁　　一九一二年，弗拉曼克繪作一幅〈畫家自畫像〉，戴帽抽菸斗、瞪著綠色的眼珠，方頭大臉，雖是半身像，但可看出畫家有著魁武身軀，畫家的強猛似乎來自身體而非性情，這畫的神情幾

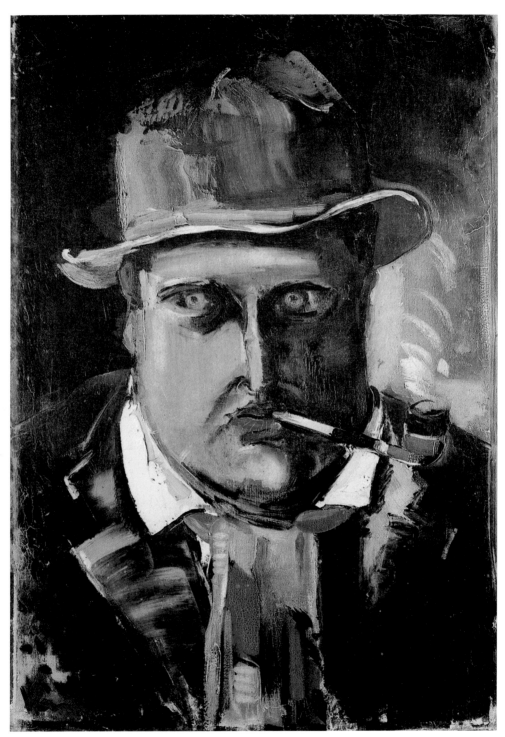

畫家自畫像　1912年　46×55cm　私人藏

親愛友人依塔斯先生
1924年　油彩畫布
65×50cm

乎是傻氣幽默的，如在野獸派時期弗拉曼克說自己是「溫柔的野
蠻人」。畫家一生著手人像不多，這個時期他曾爲長女瑪德琳畫有
一像。等到他繪〈親愛友人依塔斯先生〉，已是一九二四年的事
了。一次大戰爆發，弗拉曼克時年卅八歲，與德朗、勃拉克、勒
澤等畫家都應召入伍。先動員到盧昂，然後被派到巴黎附近的工
廠充任車工。戰後復員已經年過四十，在巴黎起程街廿六號租了
一個畫室重新工作。

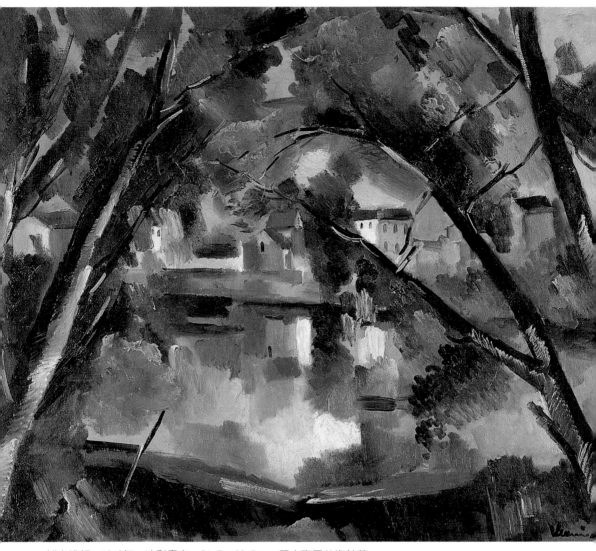

城市眺望　1910年　油彩畫布　81.7×99.5cm　日本寶露美術館藏

移居瓦蒙德瓦與弗拉曼克風格

　　頂替安博羅瓦斯・烏亞，德呂業畫廊成了弗拉曼克繪畫的主要經營中心。一九一九年，一次成功的個展中，一位一年前爲他在斯德哥爾摩舉辦個展的瑞典畫商哈爾維森，又買去展覽會大部

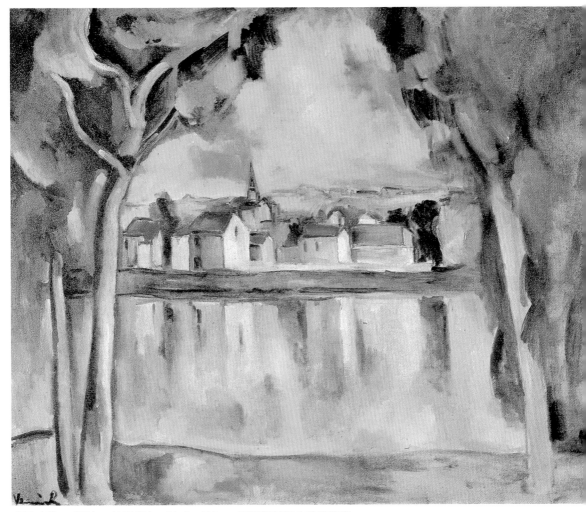

湖畔小鎮　1909年　油彩畫布　81.3×100cm　莫斯科普希金美術館藏

分的作品。由於此次賣畫所得，畫家得以在瓦蒙德瓦購置一棟鄉
鎮居屋，第二年四十四歲的弗拉曼克與結褵了廿六載的夫人蘇
珊・貝利分手，和貝特・康貝女士另結姻緣。不久第四個女兒埃
德維治出生。

　　戰後直到一九二五年搬離瓦蒙德瓦後兩年，是弗拉曼克繪畫
發展的另一個階段。前幾年中許多作品在質樸的情況中進行，然
戰前沉暗色調為主的畫面，漸多處顯明亮或突冒幾點暖色或亮

碧托風景　1908年
油彩畫布　97×130㎝

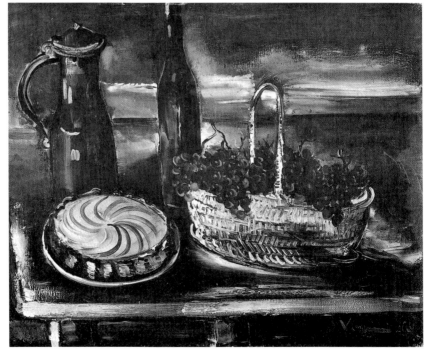

靜物 1917年
油彩畫布（上圖）

葡萄籃 1920年
油彩畫布（下圖）

瓶花 1916年
油彩畫布（左頁圖）

色，一九一六到一九二〇年多幅靜物畫中可以看出，如〈瓶花〉、
〈靜物〉、〈葡萄籃〉。

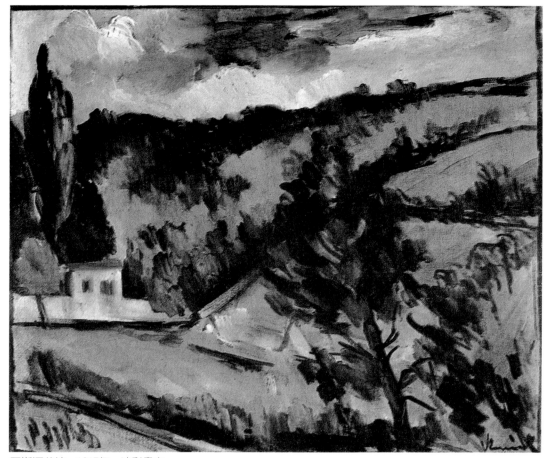

瓦斯河谷地　1917年　油彩畫布

　　風景畫中一九一七年的〈瓦斯河谷地〉、一九二五年的〈倒影〉
等畫，是戰前弗拉曼克自然筆法的延續，略帶動勢之美，油料用
得多，色彩明暗對比溫和。一九二一年的〈夏圖的塞納河〉在幽　　圖見104頁
明輝映的樹影與水光中，岸邊草坡上帶褐的黃橙之色與屋頂的暗
紅，增強畫面的色感與視覺層次。

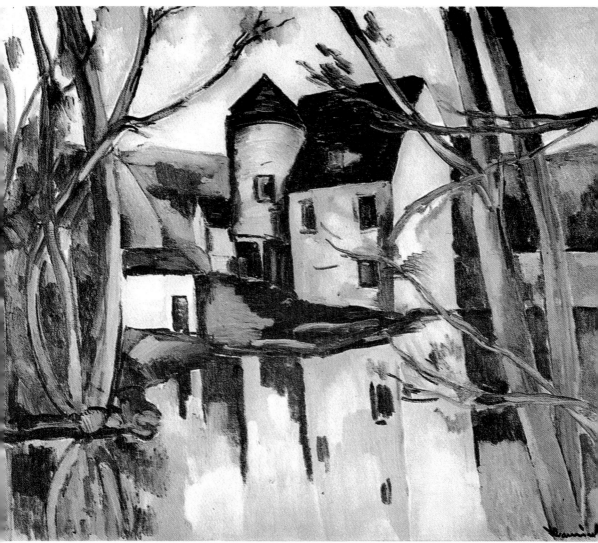

倒影　1925年　油彩畫布

　　　　　弗拉曼克發展以畫刀刮敷顏料於畫布的技法，現存於美國費
圖見84頁　城美術館的一九一八年畫的〈村莊〉，天空和地面借助畫刀將顏料
　　　　厚敷而出。如此成排低矮村屋前的草野顯其紊亂，而天空雲彩給
　　　　人急迫侷侗之感。弗拉曼克的強猛性格再現。
　　　　　瓦蒙德瓦位於梵谷最後居住與作畫的瓦斯河上，奧維的北

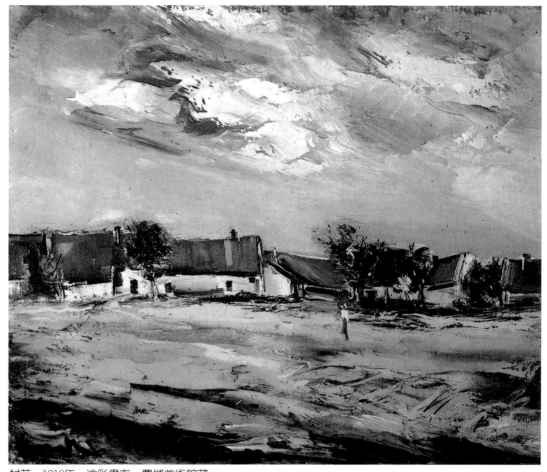

村莊　1918年　油彩畫布　費城美術館藏
瓦斯河上奧維的教堂（向梵谷致敬）　1925年　油彩畫布　65×50cm（右頁圖）

邊，兩鎮相去不遠，只有兩段火車站程的路，弗拉曼克常去憑弔
他年輕時代景仰的梵谷，並畫下那裡的風景。〈瓦斯河上奧維的
教堂〉繪於一九二五年，畫教堂前喪禮的行列。弗拉曼克以此畫
向梵谷致敬。〈瓦斯河上奧維車站〉畫火車停在這小鎮車站，兩 圖見86、87頁
乘客行進站口。

　　這時的瓦斯河上的奧維，還未發展成後來遊客湧現參拜梵谷
墳墓的觀光勝地，車站只是一個很小的粉刷上白粉的磚屋，四周
一片沙土地，弗拉曼克以畫刀刮劃出，是此畫十分耐看之處。這

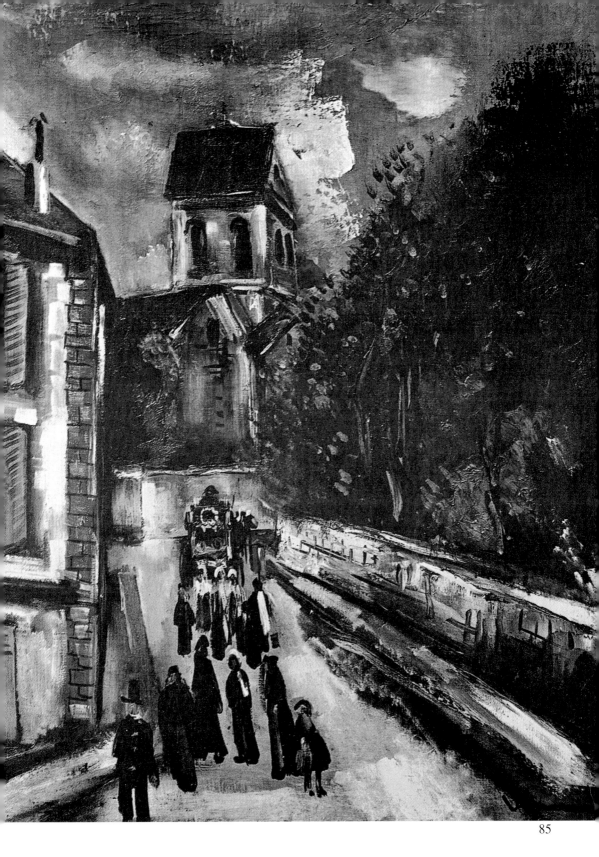

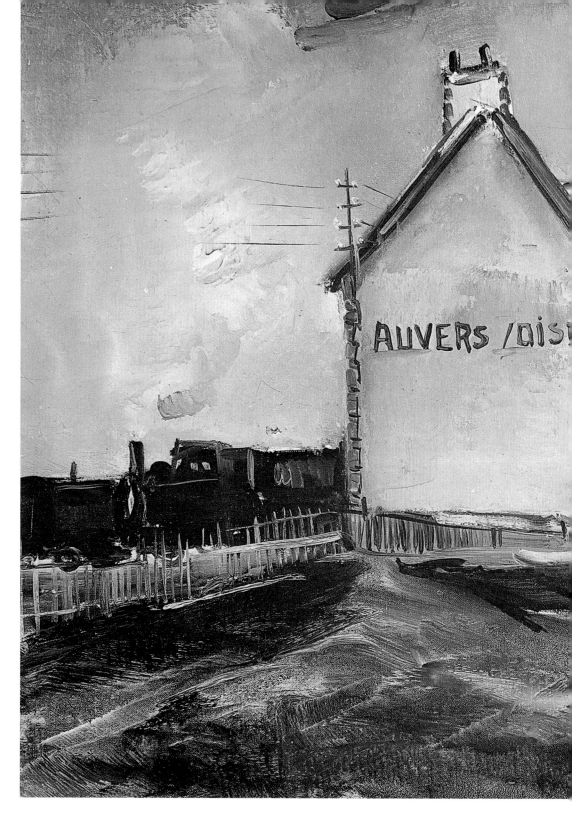

瓦斯河上奧維車站　1926年　油彩畫布
47×63cm

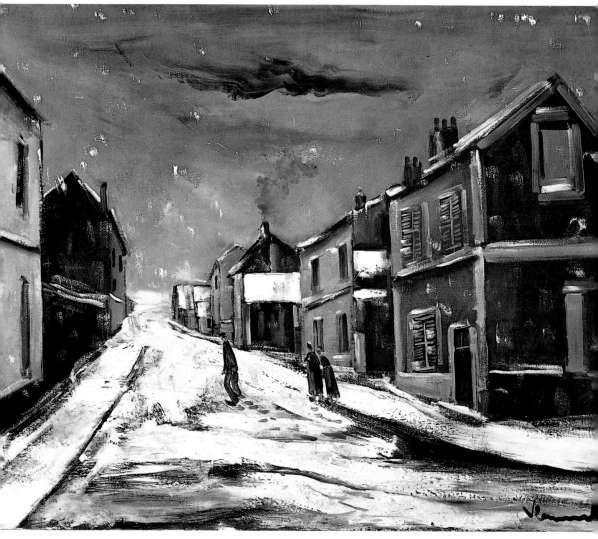

修載雪中大路　1925年　油彩畫布　81×100cm　哈弗爾美術館藏

畫完成於一九二六年，此時弗拉曼克已離開瓦蒙德瓦一帶，畫的
草圖應是先前打出。

　　一九二五到一九二六年間，弗拉曼克精采的作品，還有雪中
灰色鎮屋與大路的〈修載雪中大路〉。多彩喜感的〈平交道七月十
四日法國國慶日〉和坦蕩壯觀的〈大路〉等畫都是畫刀與大筆觸　　圖見90頁
齊下，十分有力。

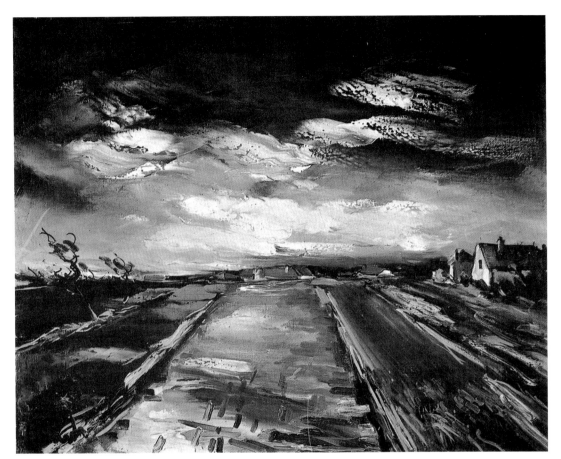

大路　1926年　油彩畫布

　　　瓦蒙德瓦居住期間，一種稱爲「弗拉曼克風格」的繪畫是漸次形成的。那是另一類型的風景。一種主導動機的持續出現，一條路穿過法蘭西島或其西南的歐爾與洛瓦省的村莊。弗拉曼克之選擇不在於其美景，而在於土地厚實沉重、活生生雄猛又令人嘆問的景色，在弗拉曼克的處理下，成爲一幅幅充滿動勢而幾乎能響動的風景。大路、房屋、草野、樹木和電線桿，都在搖振之

平交道七月十四日法國國慶日
1925年　油彩畫布　60×75cm
日内瓦現代美術館藏

90

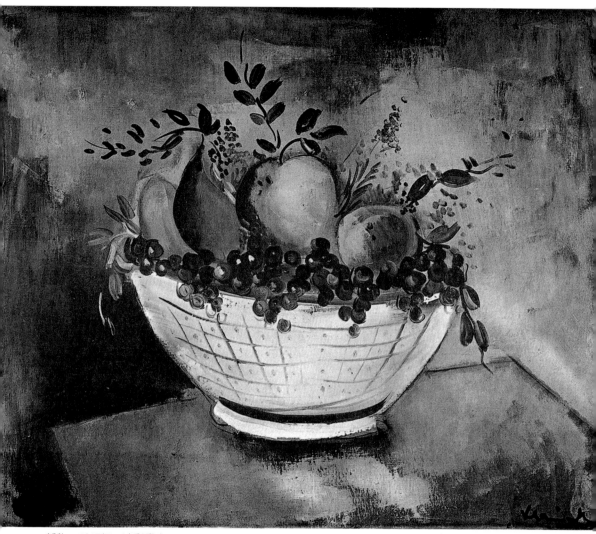

靜物 1917年 油彩畫布

中。這來自弗拉曼克喜愛開快車急馳的感受。他在《剖開的腹肚》
一書裡寫道:「我們穿過一個地方,瞥見走在大路上的人,城鎮
的外圍,工廠的牆、森林隱晦的線條,無法解釋地給我們希望與
不安的暗示,在快速接續冒現的景致中,這些像是朦朧的預感混
淆著,就要催生出夢來。」經由大路,弗拉曼克穿越一個地方,

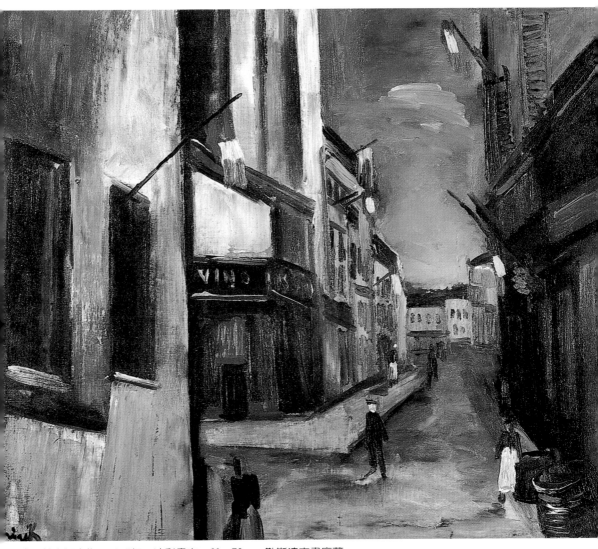

法國革命紀念旗　1917年　油彩畫布　60×73cm　勒斯達克畫廊藏

在快速推進的運動中他征服土地。他說：「我們不與自然搭訕調情，我們佔有它，直進入它內裡。」

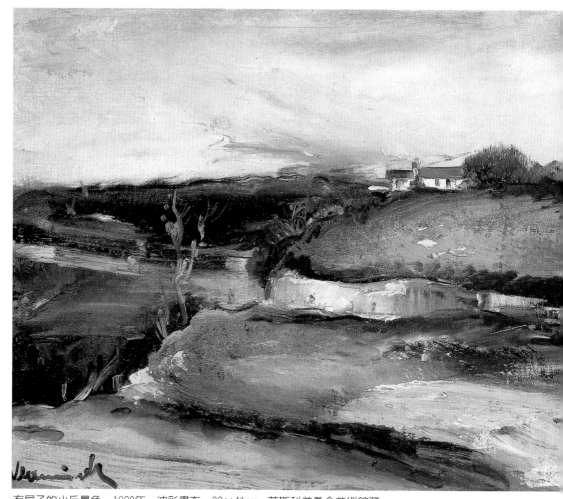

有屋子的小丘景色　1920年　油彩畫布　33×41cm　莫斯科普希金美術館藏

長住拉·杜利里耶，畫風近表現主義

　　愈來愈嚮往在眞正的大自然裡生活，一九二五年在法蘭西島的西南，歐爾與洛瓦省、魯耶·拉·加德里爾縣區，拉·杜利里耶大鄉野，弗拉曼克買到一間農舍，成了他的新住家與畫室。自此除了一個畫家與寫作家的工作外，他要做一個鄉村居屋所有人的許多大大小小事情，向來愛體力勞動的他也樂此不疲，在那裡

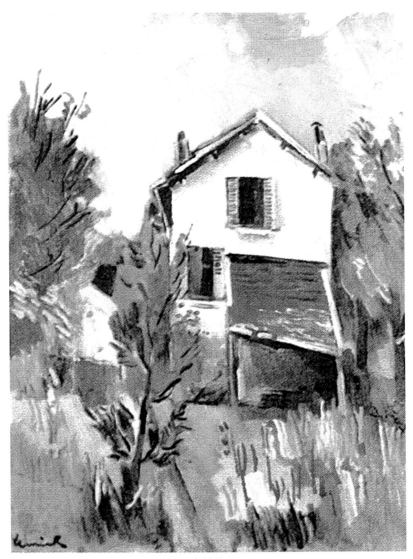

畫家之屋　1920年　巴黎國立現代美術館藏

他生活了卅三年直到去世。

　　當然弗拉曼克住到鄉野，並不就能完全享受鄉間隱居生活的寂靜孤獨的趣味。拉・杜利里耶村並非與世隔絕之地，他的畫家友人、他太太的親朋戚友常來，還有他兩次婚姻所生的五個女兒瑪德琳、索朗吉、尤歐蘭德、埃德維治和歌德列芙總有一兩人在家。然而他與巴黎是保持了距離，他難得一去，這差不多是他引

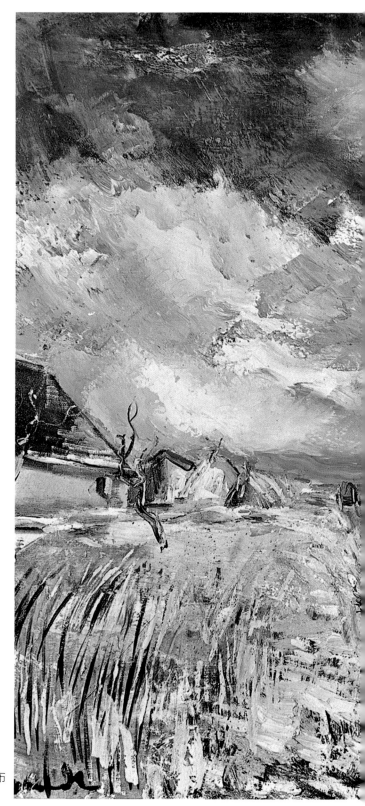

茅草屋　1933年　油彩畫布
巴黎龐畢度藝術中心藏

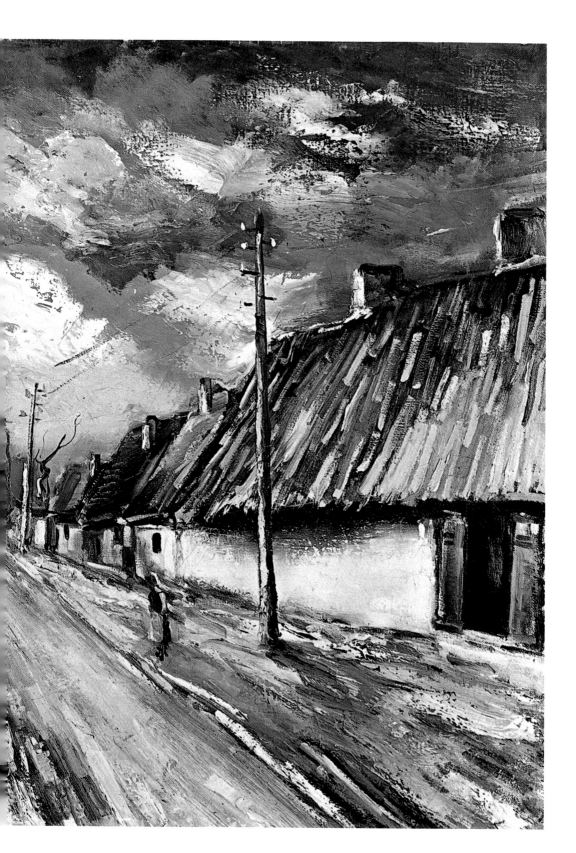

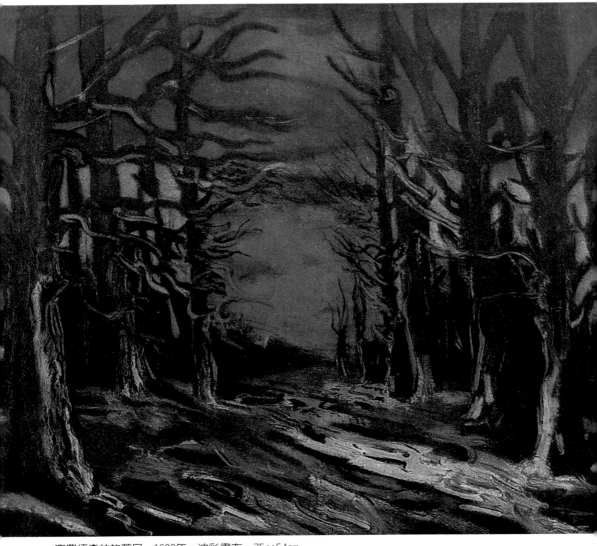

塞農須森林的落日　1938年　油彩畫布　75×54cm

以為傲之事。如此弗拉曼克沒有任何城市的影響、時代潮流的影
響，直至他活到八十二歲生命終止。弗拉曼克畫弗拉曼克自我風
格的畫，而越發充滿表現。

　　繼續他在瓦蒙德瓦發展出的畫路，一九二七年到一九五六年
的作品〈茅草屋〉、〈暴風雪〉、〈落潮時的船〉、〈塞農須森林的

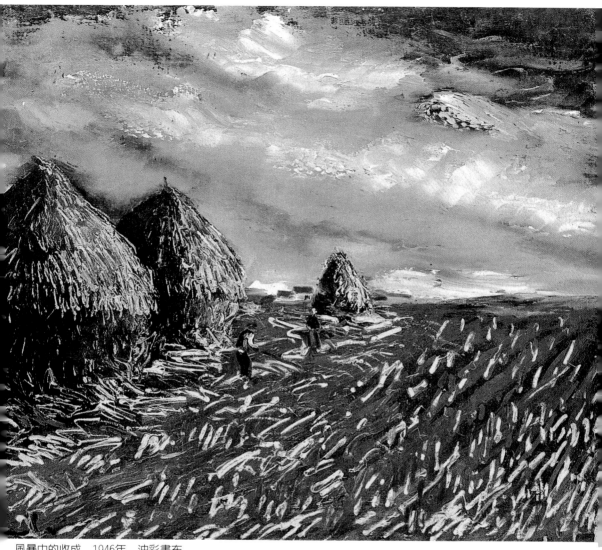

風暴中的收成　1946年　油彩畫布

圖見100頁　落日〉、〈風暴中的收成〉和〈紅色的拖拉機〉等畫，在繪畫性和精神上都可稱是畫家的代表之作。

　　弗拉曼克的畫筆與畫刀之操作與畫思同步進行，不僅快速而且機動，充滿強猛激情，他把風景激盪出聲響，叫喊出土地的悲愴。天空風起雲湧，茅草屋頂和電線桿在風中抖動，一條泥濘路

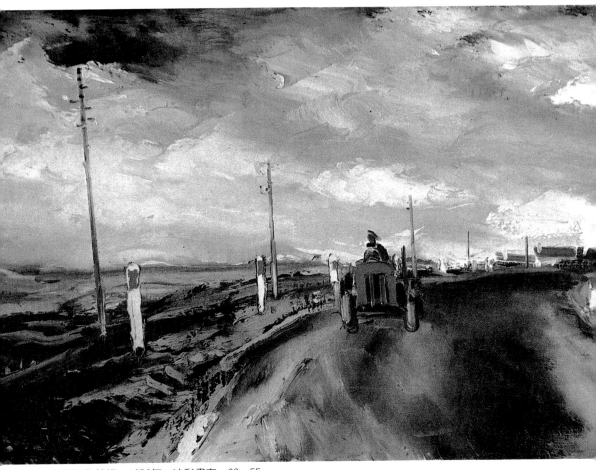

紅色的拖拉機　1956年　油彩畫布　38×55cm

通到天邊；或風雨欲來，麥草堆和田中餘留的麥桿與雷電一同發
出閃光；海潮退落，天空雲彩無依不安，船孤獨淺擱沙岸；落日
焚燒，地驚動，蒼天慘烈，樹如血管痙攣漲爆出血，拖拉機開向
生命道路盡頭，無頭的路牌拘謹站立，列隊送行。弗拉曼克在對
自然的描寫中注入悲愴的大抒情感。

　　藝術評論者把弗拉曼克這樣的畫與巴洛克繪畫和浪漫主義繪
畫聯想在一起，又更確切地將之歸類到表現主義當中。表現主義

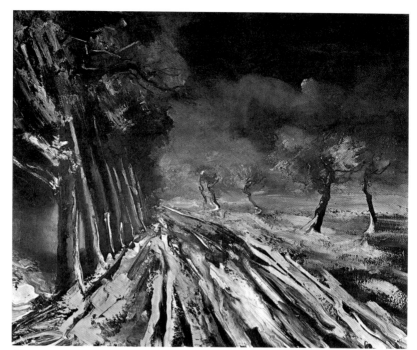

暴風雪　1905年　油彩畫布

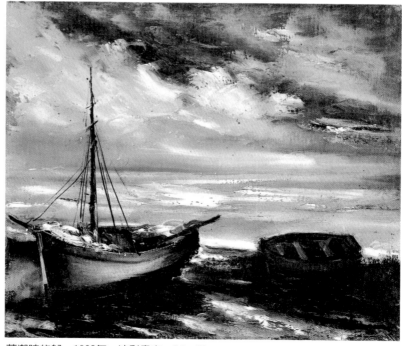

落潮時的船　1938年　油彩畫布　54×65cm

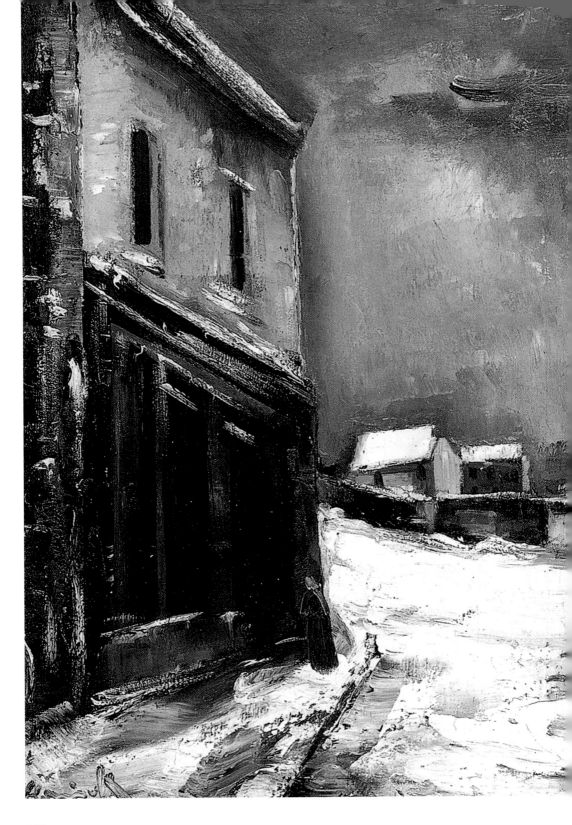

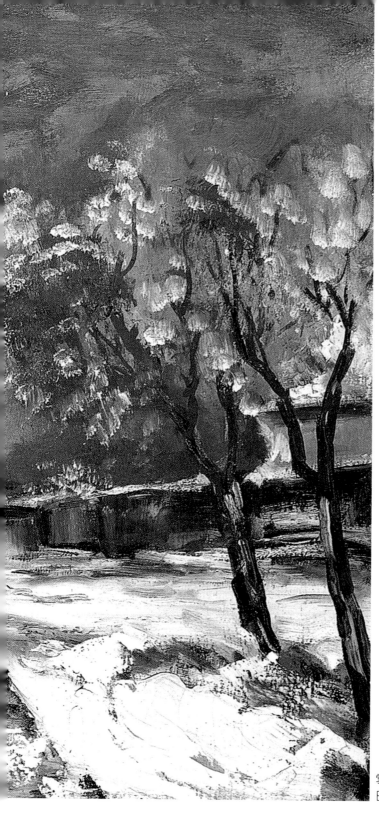

雪景　1921年　油彩畫布　65×80.8cm
日本寶露美術館藏

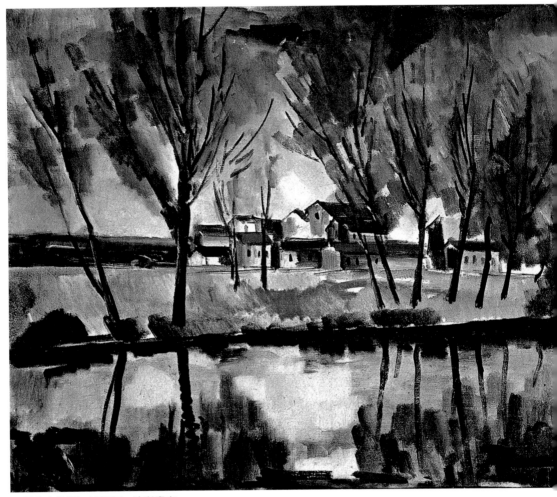

夏圖的塞納河　1921年　油彩畫布

繪畫主要在對於人的表現範圍之內。

　　初始於十九世紀末的比利時恩梭爾（James Ensors）和挪威孟克（Edvard Munch）之畫驚悚的人與怪誕的世界。其後，繼者宣稱所有藝術，唯一的真正目標，應是直接表現情緒與感覺；線條、形體和色彩之被採用，全因它們有表現的可能性。為了傳達更強烈的情感而犧牲平衡的、構圖及美的傳統觀念，扭曲與誇張

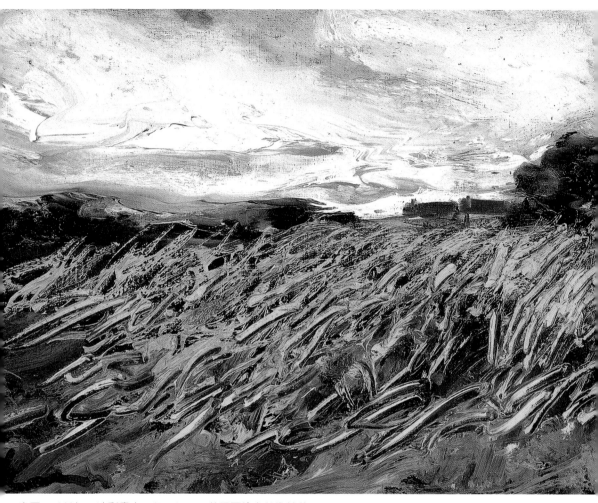

麥田　1923年　油彩畫布　27×35cm　美國哥倫布美術館藏

　　成為一個強調的重要手段。

　　而表現主義最重要的先驅是梵谷。梵谷逝世後的回顧展同時
啓發了法國野獸派畫家與德語系表現主義畫家，而梵谷的風景畫
亦可稱為表現主義式的風景。崇仰梵谷的弗拉曼克在野獸派時期
結束後，經過受塞尚暗示的繪畫，演展出自己的弗拉曼克風格，
更而演繹出表現意味十足的風景，若要把弗拉曼克風格與表現主

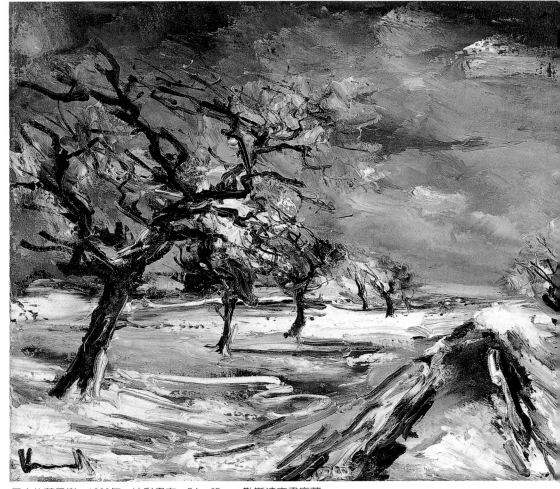

雪中的蘋果樹　1930年　油彩畫布　54×65cm　勒斯達克畫廊藏

義拉起關係，無非不可。弗拉曼克雖離群索居，一個藝術家對時代的敏感還是在的，他的風景之貼近表現主義，即是他個人精神與時代精神之暗合。

　　弗拉曼克將其繪畫推出高度的戲劇性，而且越發演練劇烈，這是畫家年輕時代野獸派強烈情緒的重複顯現，也是激昂性格的一再肯定。加之畫家長久居住鄉間，對生猛自然大地給蒼生怖懼

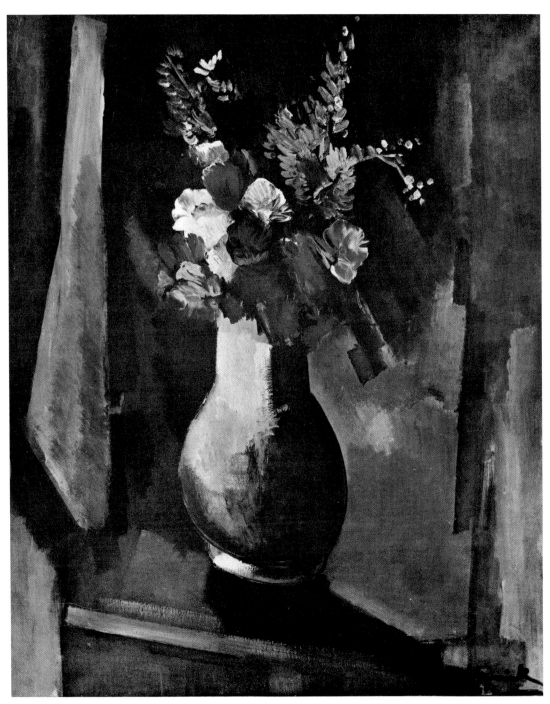

綠荳和紅嬰粟花　油彩畫布　79×64cm

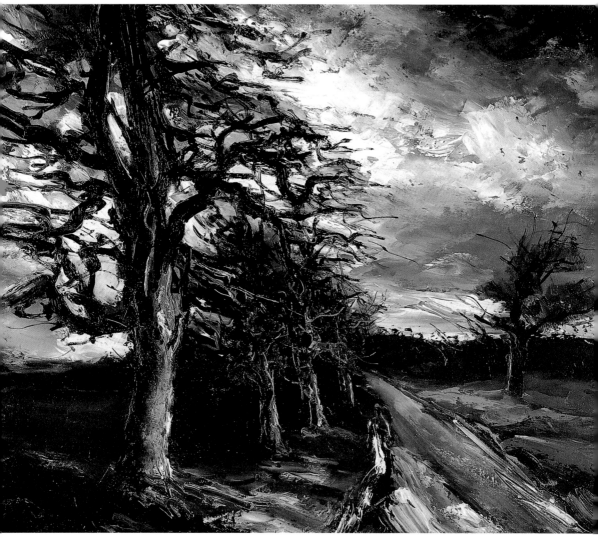

道路　1930年　油彩畫布　60×73cm　勒斯達克畫廊藏

震駭之力，或現代文明禍害及自然與生命之情的感受，讓弗拉曼
克自炫亮華彩的野獸派者，進而成爲大悲劇抒情感的表現主義傾
向的風景畫家。開出自柯洛以後經自然主義、巴比松畫派、印象
主義之外，別樹一幟的法國風景畫。

鄉村的入口　1930年　油彩畫布　54×73cm　勒斯達克畫廊藏

風車・暴風的風景　1938年　油彩畫布
54×65cm　勒斯達克畫廊藏

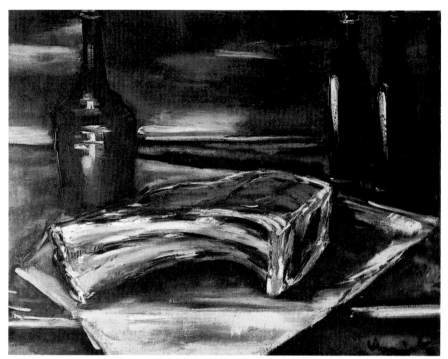

牛排　1926年　油彩畫布　巴黎市立現代美術館藏

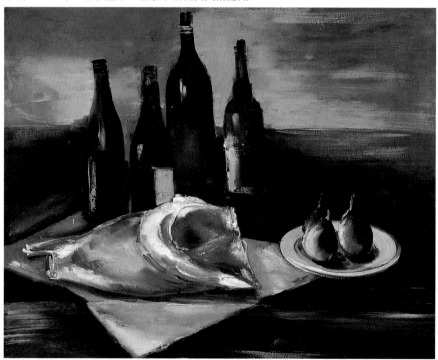

有火腿肉、梨、瓶子的靜物　1930～32年　油彩畫布　73×92cm　私人收藏

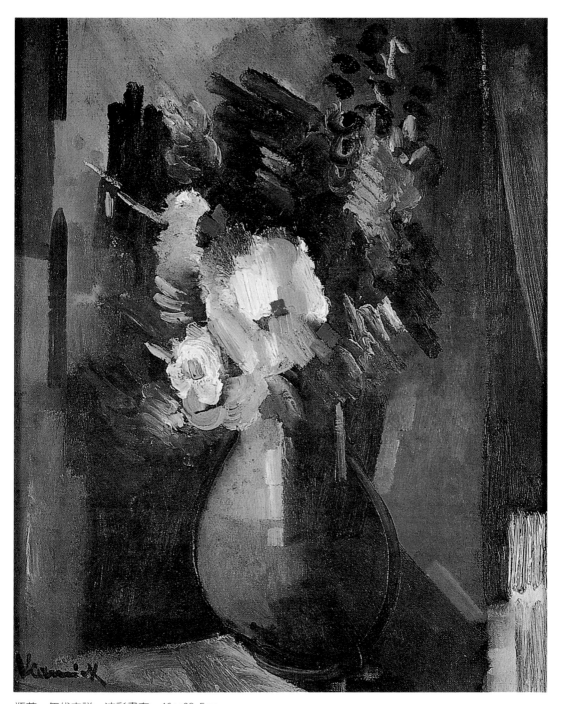

瓶花　年代未詳　油彩畫布　46×38.5cm

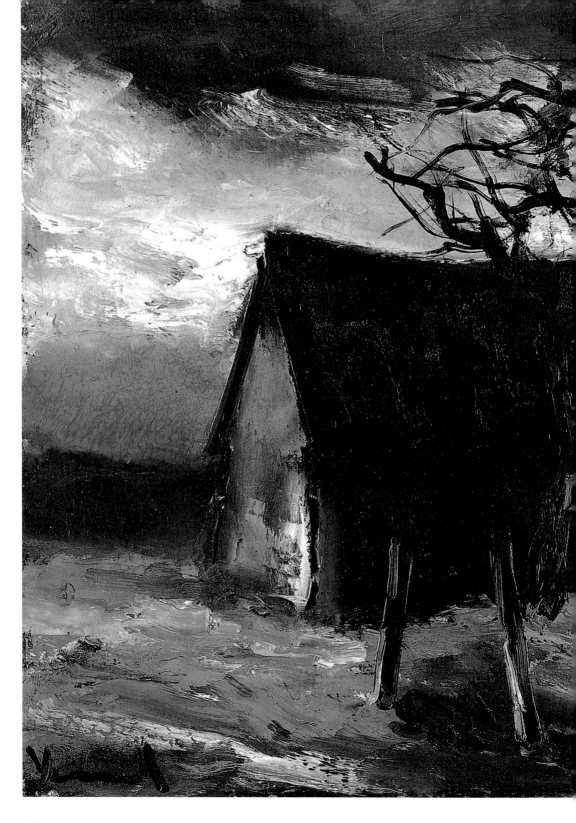

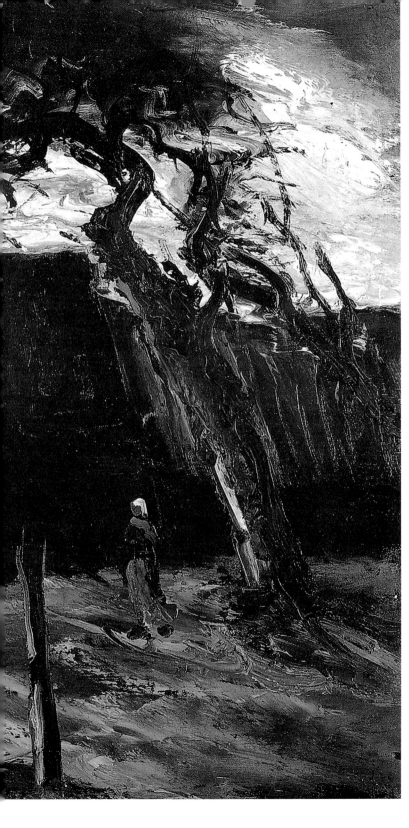

暴風的日子　1931年
油彩畫布　50×61cm
勒斯達克畫廊藏

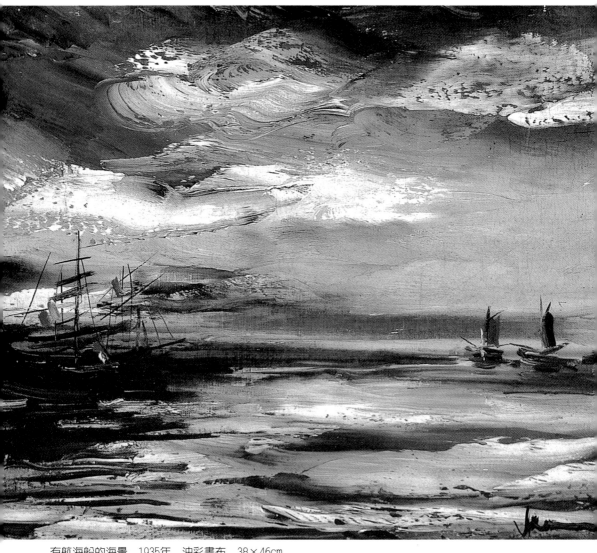

有航海船的海景　1935年　油彩畫布　38×46cm
紅牡丹　1938年　油彩畫布　55×46cm（右頁圖）

　　搬至拉·杜利里耶之後的弗拉曼克，雖少與畫壇聯絡，他自
己的繪畫活動還是繼續著。一九二七、一九二九年兩次參加威尼
斯雙年展，一九三三年在巴黎美術學院大廳舉行回顧展，一九三
七年也在巴黎國際博覽會專室展出，以及數度個展於巴黎的貝恩

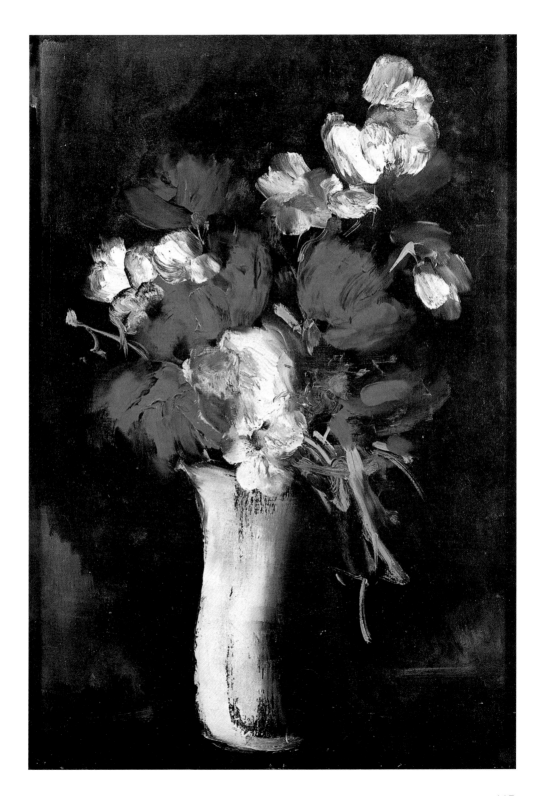

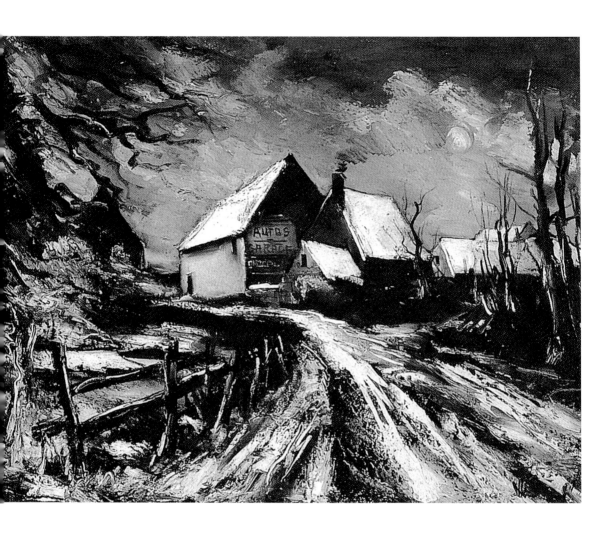

漢－珍妮、愛麗榭等畫廊，又在紐約、倫敦、德勒斯登及日內瓦
等地的美術館、文化中心或畫廊展覽。還有五○年代在巴黎現代
美術館、小皇宮、威尼斯雙年展、紐約現代美術館的有關法國現
代繪畫，特別是野獸派繪畫的大展，弗拉曼克都應邀參加。一九
五六年三月廿三日，巴黎夏邦提耶畫廊為弗拉曼克八十大慶作出
盛大的回顧展。兩年之後畫家逝於拉・杜利里耶。

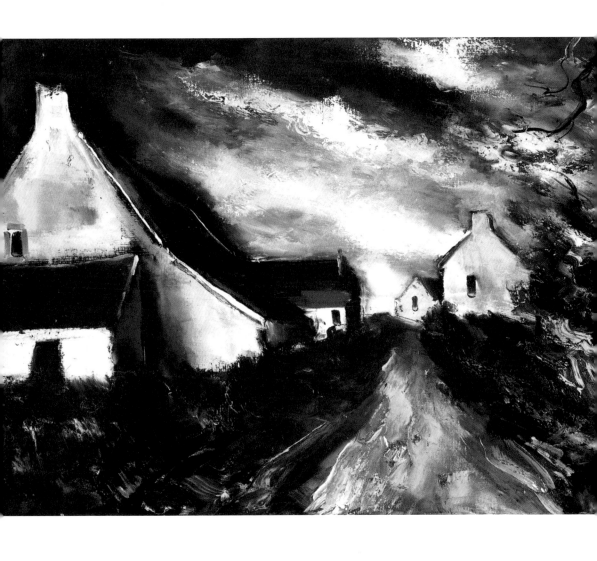

冬景 1928年 油彩畫布 89×116cm（左頁圖）
鄉村之路 1931年 油彩畫布 54×73cm 勒斯達克畫廊藏

120　　村莊街道　1940年　油彩畫布　46×55㎝

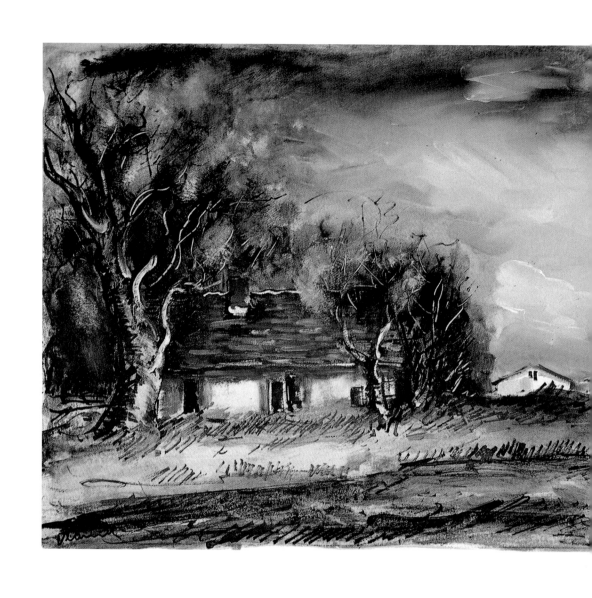

風景　1945年　水粉畫
花瓶中的花束　年代未詳　油彩畫布　41×33cm　勒斯達克畫廊藏（右頁圖）

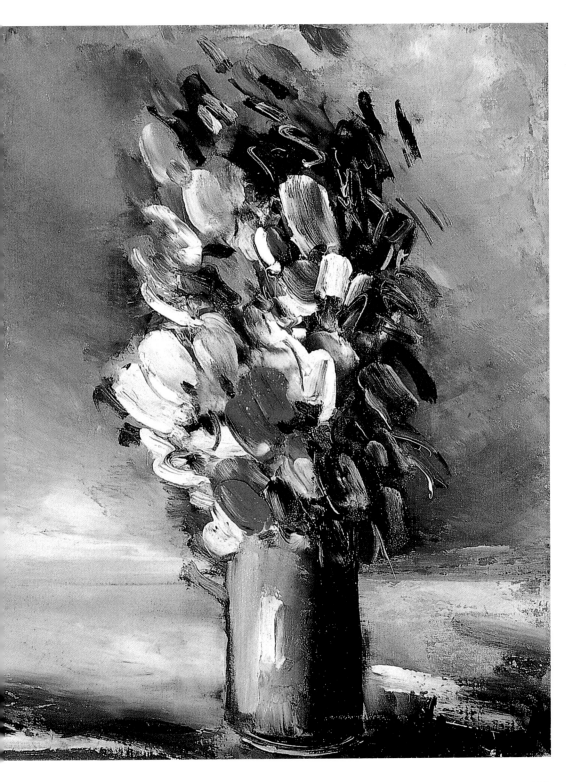

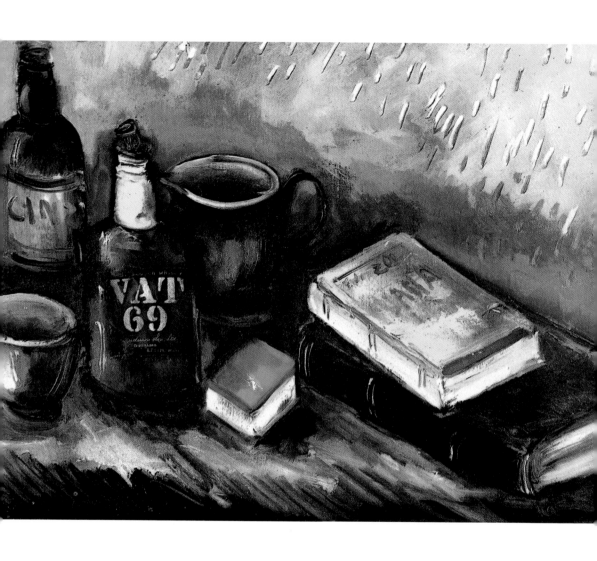

威士忌酒靜物　1947年　油彩畫布　54×73cm
威士忌酒靜物（局部）　1947年　油彩畫布　54×73cm（右頁圖）

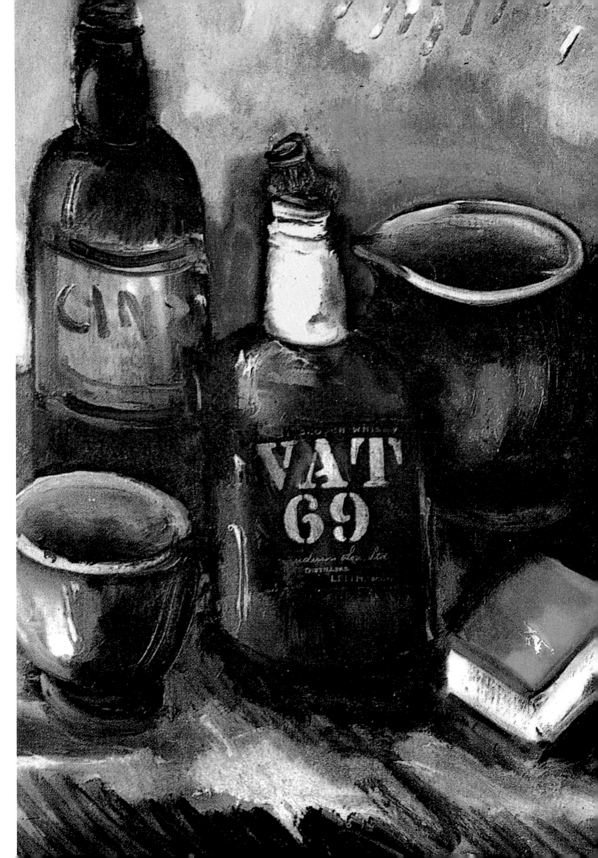

126

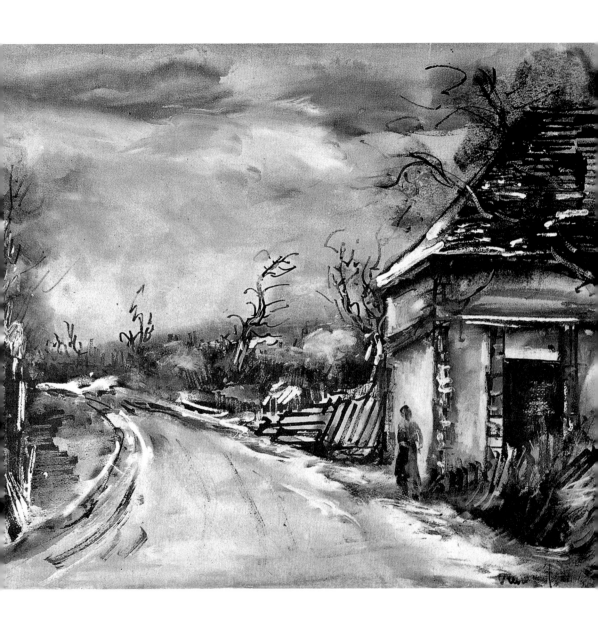

冬景　1950年　水粉畫
盧依爾附近道路（局部）　1955年　石版畫（左頁圖）

弗拉曼克的版畫及其他

婦女頭像　1910年　木刻
33.6×25.8cm（右頁圖）

　　廿世紀的著名畫家，幾乎很少有不重視版畫藝術者，弗拉曼克在早年即從事木刻版畫。瑞士蘇黎士一位名叫齊格蒙・波拉格的醫生收藏了弗拉曼克一九〇六年至一九一四年的許多木刻版畫作品。一九〇六年，正是安博羅瓦斯・烏亞一口氣買下弗拉曼克畫室所有油畫的一年。烏亞不僅是位畫商，也是一位出版商。他對與書籍出版有關的版畫藝術十分重視，想他在與弗拉曼克合作之初，一定鼓勵畫家在創作油畫之餘從事版畫。身體十分強壯的弗拉曼克，首先向需要腕力的木刻試刀。

　　我們在波拉格醫生的收藏中，看到了一九〇六年和一九一〇年的兩幅女子頭像、一幅三個裸女構圖，還有一九〇九年至一九一四年的多幅風景。風景的對象中，弗拉曼克刻畫夏圖北邊逆塞納河而上的阿讓特耶、他熟悉的夏圖之橋、巴黎聖米歇附近的一角、水道橋，以及他在一九一三年至南方所取得之景，如馬賽的舊港、馬提格的房屋、港口和帆船。 圖見130、134頁

　　弗拉曼克木刻的最大特色在於天空捲雲的表現，用圓口刀刻畫出像梵谷後期油畫中騷動的雲彩。戰後住到瓦蒙德瓦的頭幾年，弗拉曼克亦以木刻為多本畫冊作插圖，包括西蒙畫廊為他出版的《詩木刻集》和《交流》二書。

　　瓦蒙德瓦時期的弗拉曼克，也著手石版畫的嘗試。他的石版畫要比木刻畫顯得柔和，帶著很淡的中間色調，如同時期的油畫一般。一九一九年的〈聖・勒・塔維尼〉有炭精筆畫的趣味。這樣的炭精畫趣味出現在與一九一七年的油畫〈靜物〉同一構圖之一九二〇年所作的〈盆中水果〉上。幾幅套色的石版畫〈村莊進口〉、〈綠樹〉、〈梅里瓦斯河上的橋〉則有粉彩畫暈染的感覺。一九二五年的〈春天〉是弗拉曼克最柔和優美的一幅石版畫，強猛的弗拉曼克竟東方禪意起來。弗拉曼克直到一九五六年為友人與自己出版的近廿本新書作了插圖，部分木刻，較多石版，人物風景圖均有，其中有的十分具中國水墨畫趣味。弗拉曼克也喜以中國墨水作素描，一九一八年的一幅〈蒙帕那斯路口〉即是。 圖見158頁
圖見92頁
圖見159頁
圖見131、132、135頁
圖見159頁
圖見165頁

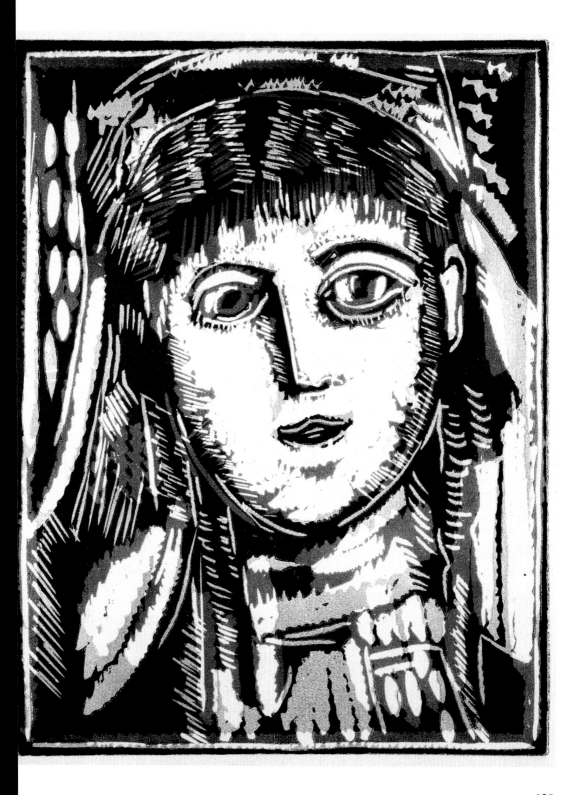

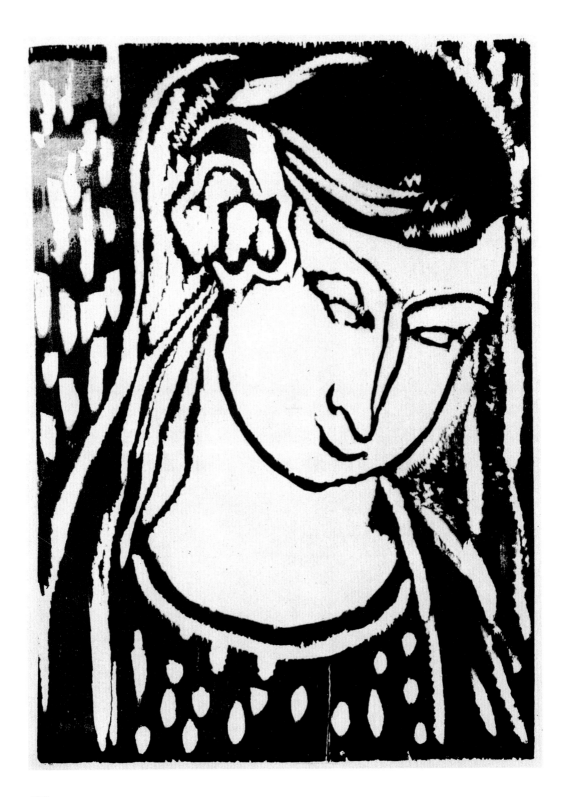

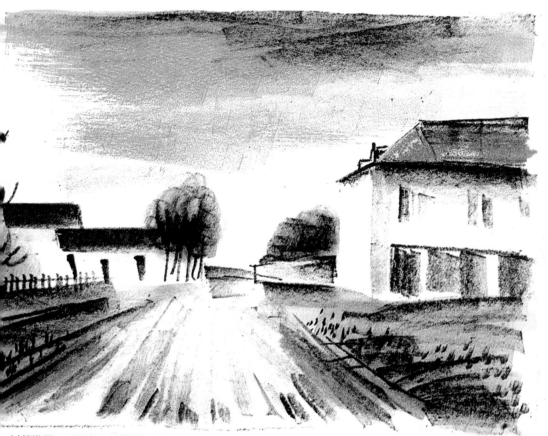

村莊進口　1922年　石版畫　23.5×33cm
婦女頭像　1906年　木刻　31.5×22.8cm（左頁圖）

圖見165頁

圖見167頁

　　在瑞士齊格蒙醫生的收藏中，看到弗拉曼克在離開瓦蒙德瓦前後也作了蝕刻畫。〈塞基的瓦斯河〉著重暈染的面的表現，〈布列東塞爾〉則重線條。一本名爲《巴黎圖像》的書於一九二七年出版，有七位作家爲文，十一位畫家作畫，弗拉曼克以蝕刻的〈巴黎格拉西耶街〉圖共襄盛舉。

　　諸多書籍的插圖中弗拉曼克以素描出示，一九二七年出版加布里耶‧雷以亞所著《諾曼第肥脂》一書中，弗拉曼克竟有八十七幅素描。弗拉曼克喜用中國墨水作圖，有的僅以蘸水筆線條表

梅里瓦斯河上的橋
1925年
石版畫
24.5×34cm

綠樹　1924年　石版畫　22.5×28.5cm
三裸女　木刻　22.2×17.5cm

圖見136、137頁

圖見83頁

達，有的則以水彩筆加上諸多墨趣。

　　弗拉曼克在離開瓦蒙德瓦的那年，以水粉畫下這地方的一景，有天有水有房屋樹林，這樣的水粉畫是弗拉曼克較柔和的表現，與同年一幅取景瓦蒙德瓦的油畫〈倒影〉相較，兩畫水中反映的屋、樹，筆趣十分相近。較後弗拉曼克的水彩與粉彩畫戲劇性增加，如他後期的油畫，常以禿筆勾勒景物，縱橫轉折有力，色彩不多，好似表現雨後景色，另外多日風雪之景，弗拉曼克也以水粉表達。

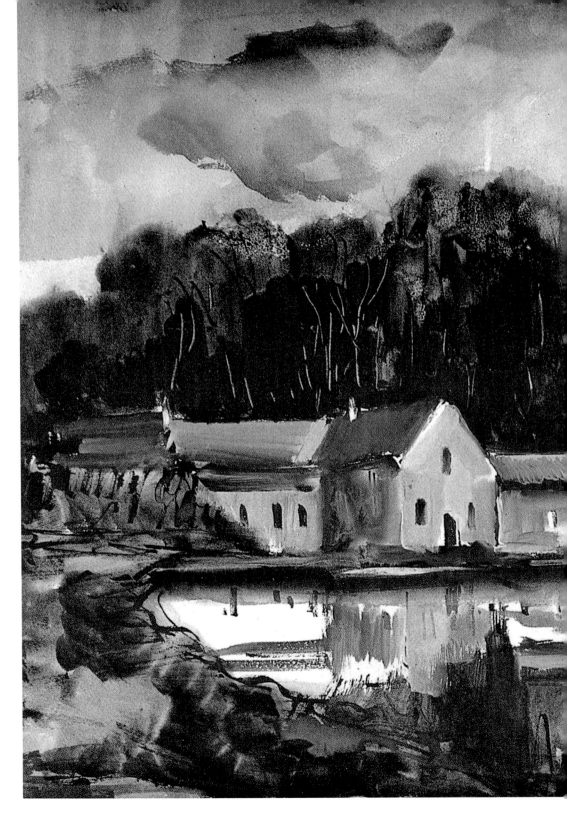

瓦蒙德瓦　1925年　水粉畫

弗拉曼克談黑人藝術與抽象藝術

　　年輕時是一個激進分子的弗拉曼克，很少逛美術館，不甚關心傳統，晚年雖藝術仍強猛，而思想則趨向保守。他對當時流行的黑人藝術和抽象藝術作了批評。

　　弗拉曼克自己曾寫說，一九〇四年的一天，他在阿讓特耶的小酒館看到一個黑人面具，是他對非洲藝術興趣的開始。與德朗常逛舊貨市場的他，有時會捷足先登，先買到某個土著的雕刻品，然後賣給德朗。不過關於黑人藝術，弗拉曼克在一九五〇年代，有下面的見解：

　　「如果要我老實說，在一個十一世紀藝術品的耶穌或聖母像前，這種人間性的傳達，要比一個非洲的拜物偶像或一個土著的面具，要令我感動，你可能會覺得驚奇。但是要知道，非洲藝術之發現，因其長期埋藏，直到一日出土，其重要意義應是人類學上的，卻在其出現之初，讓最先看到的畫家拿來利用了。」

　　「擁有四萬個藝術家的巴黎，黑人藝術所給的起碼暗示，單純外表或內裡近似性的誘導，在大多數的藝術家或自以為是藝術家者的精神上，造成深度的重創。」

　　「重創，你聽我說，直到今天我們不能衡量其後果。黑人雕刻、黑人藝術、爵士樂、打擊樂，繁複色彩，抽長的形，壓扁的體積，所有這些都成了標語。自這種進口的風格，這種喧囂吵雜中，發出深深的無聊。這裡是夜總會噓唏的悲調，那裡是所謂受到激發的藝術展覽。」

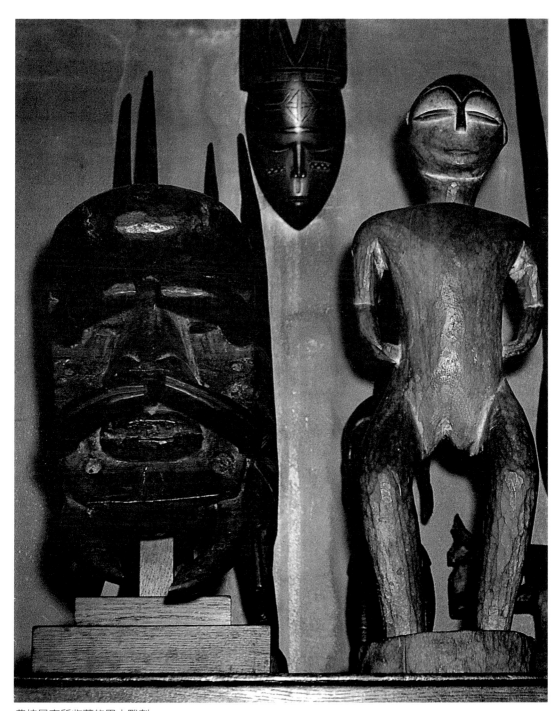

弗拉曼克所收藏的黑人雕刻

有人問他與德朗等人，這樣的藝術家豈非就是這些亂象的始作俑者？弗拉曼克辯駁說，萊特兄弟的飛行試驗，不能就要對後來頻繁發生的飛機失事事件負責。關於抽象藝術，弗拉曼克從來不願沾到邊，他認為：「抽象藝術，這種新的消防員藝術，說實話，只是一種謎語。」

　　「再者，荒唐的是，這種藝術沒有任何結局，將藝術家與人的關聯全部切斷，把繪畫弄成個啞吧。抽象藝術為什麼人而作的？那完全是一意孤行。它在今天說了些什麼？這種智性上的假智性者的製造品，由一些難以理解的、可怕黑色文學鼓吹著，陷入過分威信又可疑的理論與藝術的混沌之中。」

　　「我認識某種畫家，可以是一個飛機或汽車工廠的可敬機械製圖師，或可以在廣告藝術上找到一個適當的工作。某些人畫廣告的招貼，一些用來作螺旋槳、渦輪、暖氣機，或空氣動力機之用的造形圖，都是站得住腳的。其他的人可以製作掛氈圖案，染料圖表，再其餘的人還可以做地磚、漆布、陶器、燒土等的裝飾圖案，如此他們可以同時在抽象理論與滿足現代用品愛好者趣味的中間，找到一條出路。」

　　「當代藝術源起之曖昧變成悲劇性了，我確實告訴你，上面我所說的那些人不能是畫家，因為不適當的進展已把我們領域中所有的傳統、所有的私授、所有的創造秩序都弄丟了，抽象畫家背叛了繪畫。」

　　對於當時的藝術家，弗拉曼克的表白是：「現代藝術家的焦慮與不安令人不忍卒睹。所有大城市畫家的生活都是一個樣子。在虛無面前，藝術作了什麼？連根拔除，畫家什麼也不信了，不信上帝，更不信邪，心不在焉，一片茫然。」

　　「他畫是為了什麼都不說，飄泊、迷失、精神錯亂。拒斥林布蘭特的「剝了皮的牛」，紅肉使他厭煩。抽象，他只是想到維他命A、維他命B，想到純粹的繪畫。超現實主義讓他胡言亂語，他搞不清什麼是廚房什麼是藥房，什麼是鄉居和療養院之別，像一個工程師在勘察一個可開採的礦石床，他從兒童的圖畫與精神病患的塗鴉中找到靈感。」

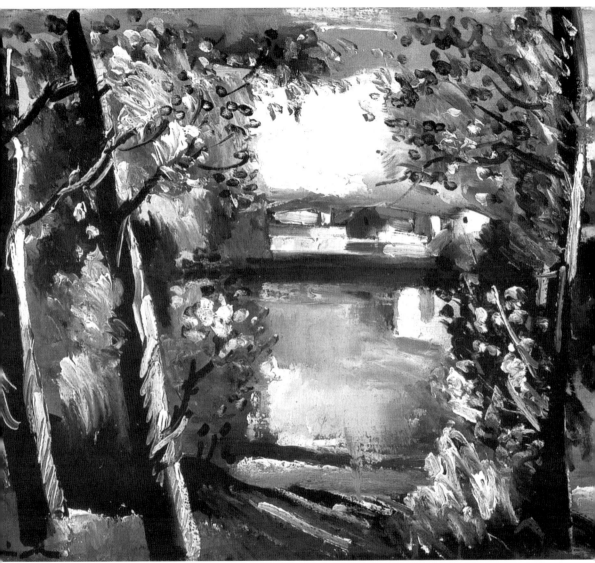

林木間的河川風景　1908年　油彩畫布　46×55cm　法國葛拉斯哥美術館藏

　　「現代生活不允許成為畫家了，明日更不允許。今天的繪畫代
表了什麼？是一個時代的錯亂表徵。就其產品與生產能力而言，
繪畫只是一種手上工作或工藝而已。」
　　弗拉曼克結論指出：「無可爭論的，現代文明建立於科學與

布列東塞爾　1925年　腐蝕版畫　17.5×26.2cm

機械，接著與本能畫清界線，站在與藝術創造相對的立場。我們今日人文活動的氣氛只有讓我們失去了人文價值意義。個人的敏感與天賦都受剝奪，枯燥的創作在蒙馬特與蒙帕那斯的畫室中進行。人精疲力盡地把汽油在汽缸中燃燒爆炸，把馬達搞得越來越快。機器推到盡頭，再造，再製，再複製。自我擴充爲了使用，生產，再生產，超級生產。」

　　「自發的創作已經完了，來自內心的天眞靈感，在誕生之前已化爲烏有，死在顫震的卵中，這樣的震顫，人注定要滅亡。」

　　弗拉曼克廿世紀三○年代對當時藝術之質疑，在廿一世紀之初的藝術圈，似乎仍然合用。

附錄一：馬塞爾‧索瓦吉談弗拉曼克

〜一九五六年出版《弗拉曼克生活與訊息》一書的馬塞爾‧索瓦吉，談弗拉曼克一九二○年以後的繪畫〜

弗拉曼克的畫中總有暴風雨，即使天很藍、麥子又成熟──總像一位評述員般嘮叨不休──土地搖動，電聲震盪，總是天來的威脅籠罩大地，只有低低地上發出的溫柔明光守護著畫布低層，只有這樣救援的可能，只有這個來救助我們。

歐洲繪畫歷史上，存在著一種風景畫的「秩序」，弗拉曼克深深察覺其演化與真相，他將自己根植於此一秩序，他以自己的爪，印下痕跡，歷史轉輪至他，將他成為一個定點，一個高標點的名。如一八三○年之有一種柯洛式的風景，一九二○到三○年間，一種弗拉曼克式的風景出現，注定要成為古典。

這位郊區的畫家自此捕捉了郊區四處各樣緊張的天，充塞、翻騰著沉重的雲團和雲層，覆罩騷動的土地，地面人熙攘來往，陸地擁擠著車輛。災難的凶惡之兆呈現了出來。工廠的黑煙瀰漫畫幅的天空，如鴉翼翅般昏黑之帳覆蓋人間。畫家感到大難臨頭，他看到所有的房屋、牆、煙囪就要倒塌下來，人世的不誠信、背叛、邪惡、絕望大幅增加。污濁的泥濘上漲，蔓延所有道路的坑，在畫的前景陳列。

弗拉曼克發現了他時代的面貌，這時代中，畫家自己的顏臉被自身的不安擊中，這不安也是普遍人的折磨。弗拉曼克的同代人一點都不拒斥他，他的詮釋幾乎即時受到尊重。他是我們年代的大風景畫家，是自柯洛以來，由於顯著的特質，留下最深烙印

的畫家。

　　有人示出較精微的藝術，但沒有人能自命如弗拉曼克般保有其深度。此非郁特里羅、非杜菲、非弗里茲、非塞貢扎克（Segonzac，1884～1974），亦非德朗所能比擬──即使德朗由於其文化素養、格調、魅力，可稱是巴黎畫派的大家。他們的藝術都比較狹窄，藝術射程較不特異。

　　如果我們回顧一八三〇年的畫派，其傳統不僅可上溯至普桑與克勞德・洛漢，也可追向荷蘭畫派的某些模擬之作，這些作品在此畫派的百年之後截斷與戴奧都爾・盧梭（Théodore Rousseau，1812～1867，法國巴比松畫派畫家）審美的關係，而受羅伊斯達爾（Ruysdael，約1602～1670，荷蘭畫家）和霍伯瑪（Hobbema，1638～1709，荷蘭畫家）的牽引。同樣印象主義主要畫家，如克勞德・莫內、雷諾瓦，甚至於畢沙羅都可上接此源流。再來即是血源出自荷蘭法蘭德斯的這位藝術家弗拉曼克，以其當代的風景來助長荷蘭畫派的遺風。

　　這不就是說弗拉曼克有心或刻意如此。他只是依循他的感覺所爲之。他說：「一個人不能自我創造得更多，也不就能發明什麼藝術，一件作品之生命是在於其種子。」畫家在此將他的命運環扣上前人之歷程。當然，首先弗拉曼克是一位風景畫家，而且是戶外風景畫家。但除了讓我們禮讚他四季熱烈奔跑所獵的田野和樹森之外，他還是十分傑出的靜物畫家。

　　他的靜物畫臻至某種程度的眞實──紅肉的纖維馬鈴薯上帶土的黑芽孢、冷硬的魚的蒼白光輝、擦亮的金屬之堅實感、陶器的粗糙，每一物件的眞實質地，都令畫家感動，讓他以絕對客觀的態度來寫繪有別於他那令人眼花撩亂的風景。人可以將鼻子貼近花束聞嗅，很有香味。

　　沒有被轉化成什麼，而是對事物完全的尊重，一種諧契、率眞、單純之頌揚，眞實本身之突顯。那是法蘭德斯地方餐桌的再現，上面是厚重的盤，豐富的食物純粹而搶眼，桌上之物給眼睛看，讓肚子吃飽一般重要。「繪畫就像烹調，沒有什麼好解釋的，需要親口品嚐。」弗拉曼克這樣忠告觀者。

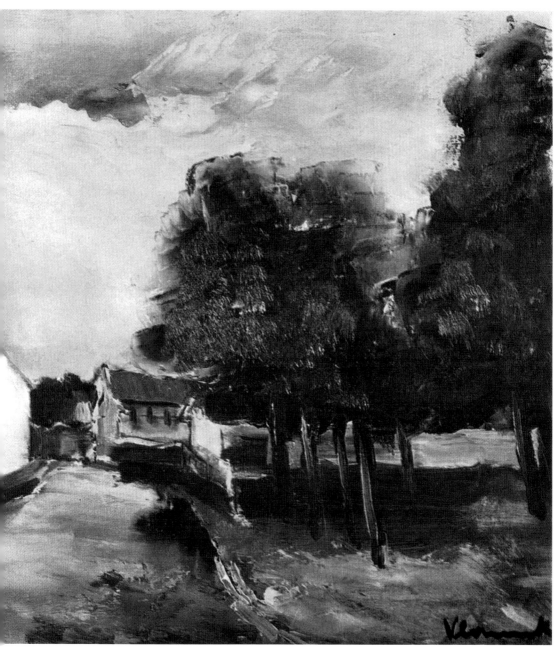

奧維的風景　1925年　油彩畫布　45×55㎝　莫斯科普希金美術館藏

附錄二：
弗拉曼克最後獻辭

～友人畫家雷蒙・納桑塔（Raymond Nacenta）記弗拉曼克最後畫展～

一九五六年三月廿三日星期五，夏邦提耶畫廊舉行弗拉曼克作品回顧展。揭幕式在上午，只有畫家的數位舊友鄭重受邀，其餘巴黎文藝社交界晚間才得恭逢盛會。彼爾・馬克・奧蘭第一個先到，來自他居住的鄉間。法蘭西斯・卡哥跟塞貢扎克一起進場，摩里斯・傑內瓦與羅蘭・都傑列談說往事，甫為畫家製作一生活影片的瑪利安・歐斯瓦與剛出版畫家傳記的馬塞爾・索瓦吉彼此交換意見。而文化部長賈克・博德涅弗準備以政府之名向大師致崇敬之辭，這時照相師調整投燈，電台記者調節麥克風，報章攝影員對準鏡頭，大家等候弗拉曼克蒞臨。

一早從魯耶・拉・加德里爾出發，弗拉曼克與夫人貝特，兩個女兒埃德維治和歌德列芙在十一時稍前出現。健壯、魁武，帽子緊戴，大紅圍巾繞頸上，弗拉曼克這隻「野獸」準時赴他八十歲生日的大慶，來重溫他過往經歷的幾個時辰。帶點緊張，他慢慢巡看這個尊榮的大展室；回首五十年來沒有再見過的畫幅：「勒・貝克……波阿西……南特……」他喃喃低語，一片靜默，之後，他靠向我簡單說：「我想這些經得起考驗。」

自野獸主義風發之時的作品，到晚近的悲劇性風景，自開始純粹的朱紅至後期明暗相間的神奇之光，同樣地精力充沛，同樣地整個生命的欲求，同樣地氣勢蓬勃，確實是整個現代繪畫中最熾熱灼人的呈現。夏特或維奈伊，都同是令人喝采的繪畫驛站，

都是對自然外貌讚頌之熱情與驅使熱情淨化之本能意願間衝擊的表徵。

　　依德朗言，弗拉曼克「是我們之中最是畫家的人」。弗拉曼克曾說：「在藝術上，理論與醫師所開的藥方同樣重要，但是要相信它，你必須先得病。……」而他總是懂得在客觀世界中選擇可作為強有力又能臻達融洽的建構成分。對他來說繪畫不是一個用來傳達理念的機器，而是一種表現方式，向眼睛呈示以觸動靈魂。他熱諷那不借助矯作理論就無法表達的無能藝術，那種貧乏的操作。他從來沒有混淆莊重與煩悶、嚴謹與困頓。在他粗糙的外貌下是整個敏感與貞廉。這位巨人有慷慨的靈魂，但時尚與唯智論都令他極度惱怒，他對同代人的描述常是尖酸的。「沒有比生活更是藝術的範本，不要混淆效勞與受制。」他年輕時這樣說。放浪無羈的他一路如此堅定走來。

　　精神領域中自然法則的接續，讓他拋棄人為的創作──如他看到的某種抽象形式。廿歲時被梵谷的炫亮眩惑得不由自己，然後受塞尚之約制所牽動，他的藝術是此二源泉的融匯。過去的世代指命著後續的世代，因為每個人都是孕育他的土地之子孫。逝去的先祖人群到現時活著的眾人，重複瞬間之展現，由藝術家的作品保存下來，見證短暫一刻的人文。是這些持續的見證刻印了文明的各個階段。弗拉曼克的野獸派繪畫是其中之一，而他一生都生活作畫如雄猛野獸的活動。

　　日子，生命與時間之神祕不可解，在他輝煌展覽會之後的三十個月，弗拉曼克突然中風而逝。黃昏時辰，他由農夫朋友將他帶到土上，無垠的天空是他的畫作，整個原野花朵之燦爛覆蓋他的安息。一棵櫟樹死去，而它是一棵大樹！……「我遺贈給年輕畫家所有野地上的花朵，所有小溪的岸邊，平原上飄浮的白雲與陰翳，河川、樹林和大樹，小丘、道路，冬天覆雪的村莊，所有繁花盛開，鳥隻蝴蝶飛來的草原，……我從不希求什麼，而生命把所有都給了我，我做我所能的，我畫我所看的。」

　　這是弗拉曼克遺囑的最後獻辭。

<div align="right">～雷蒙・納桑塔</div>

弗拉曼克木刻版畫作品欣賞

阿讓特耶　1909年　木刻　17.3×23.7cm

馬賽舊港　1913年　木刻　25×33.7㎝

夏圖的橋　1913年　木刻　25.6×37.7cm

聖・米契爾　1913年　木刻　24.8×17.5cm

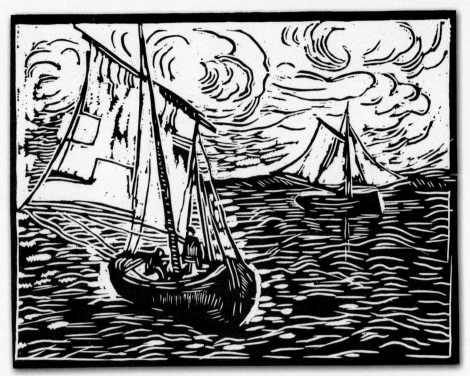

帆船　1913年　木刻　27.8×35.7cm

馬提格的房屋　1914年　木刻　25×33.5cm

水道橋　1914年　木刻　25.8×33.7cm

樂爾通巴西的橋　木刻　16.5×22.5cm

馬提格港口　木刻　34×41.4cm

瓶花　木刻

弗拉曼克石版畫作品欣賞

聖・勒・塔維尼　1919年　石版畫　38×46.8cm

盆中水果　1920年　石版畫　47.5×64cm

春天　1925年　石版畫　25.5×36cm

婦女像　1924年　石版畫　22.5×15cm

為《附身魔鬼》所作的石版畫

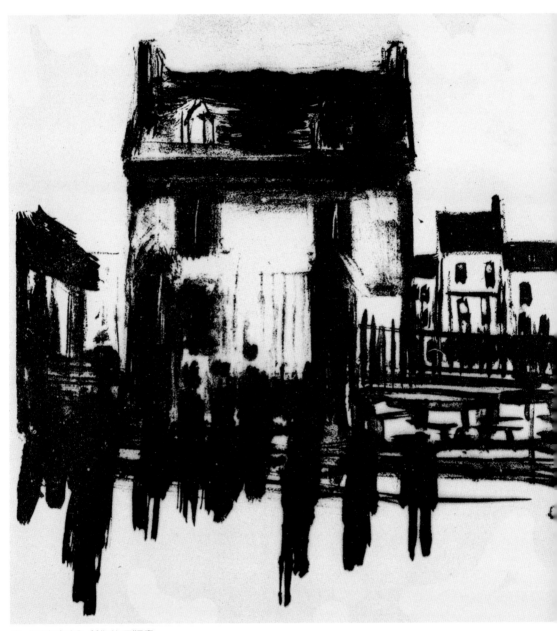

為《附身魔鬼》所作的石版畫

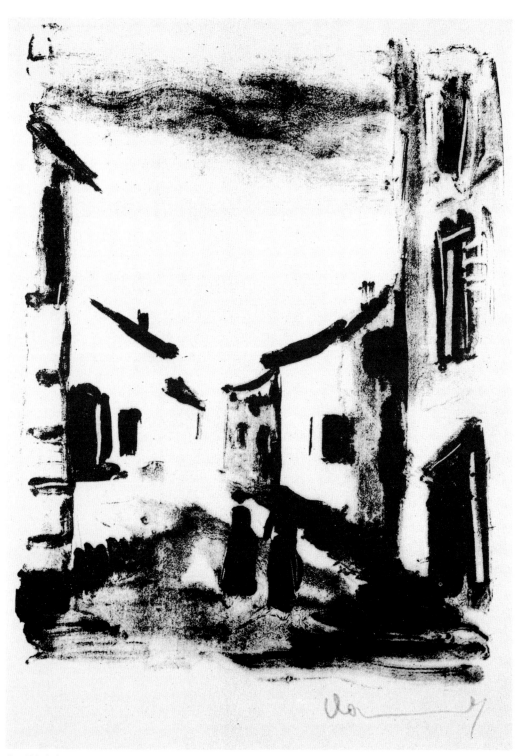

為《被遺棄的人》所作的石版畫

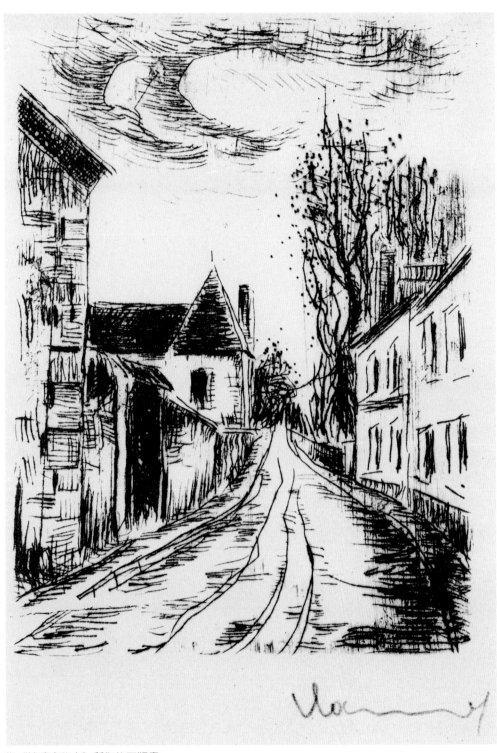

為《被遺棄的人》所作的石版畫

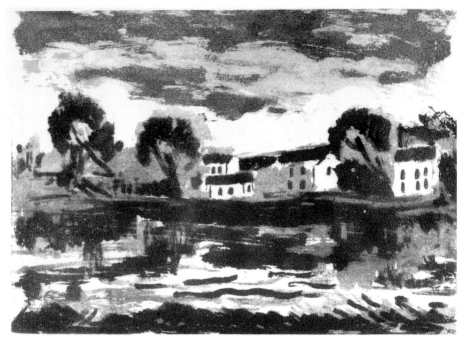

塞基的瓦斯河　1924年　腐蝕版畫　23.6×31.5cm

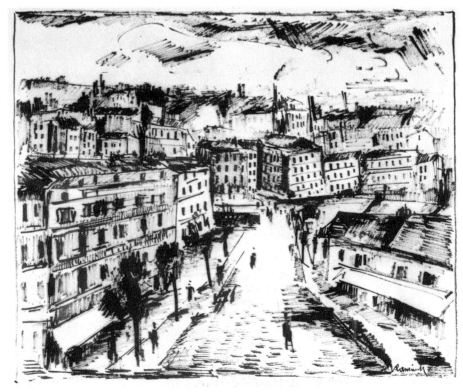

蒙帕那斯路口　1918年　墨水筆畫　38×46cm

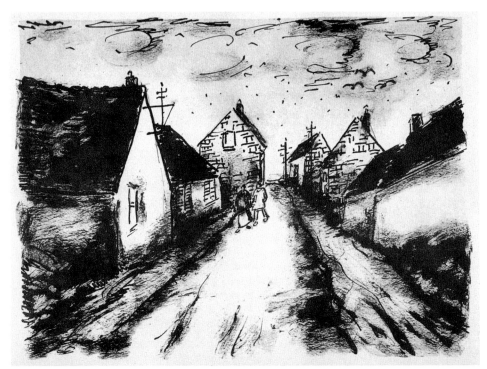

村路　水墨素描

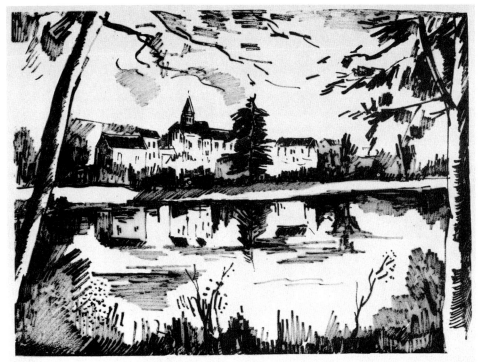

瓦斯河岸　墨水筆畫　40.5×53.5cm

166

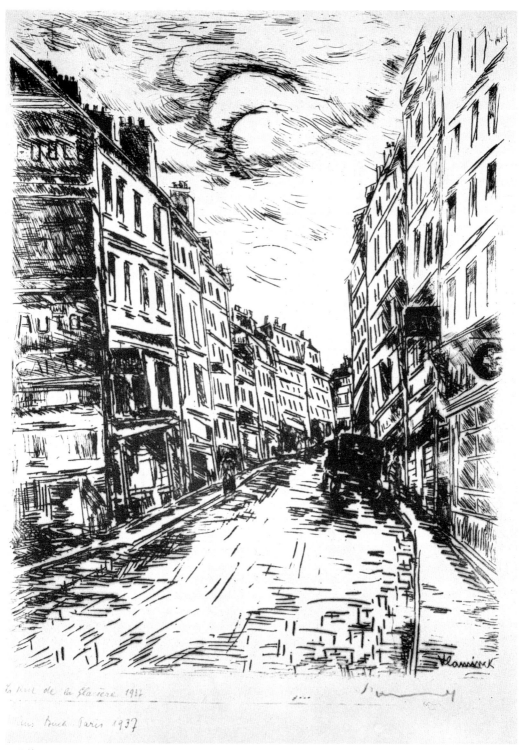

巴黎格拉西耶街　1927年　腐蝕版畫　33×25.5cm

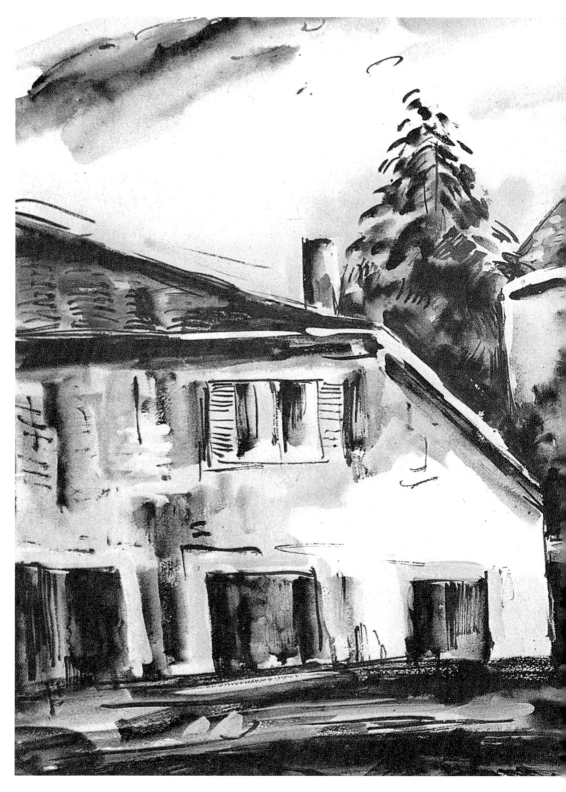

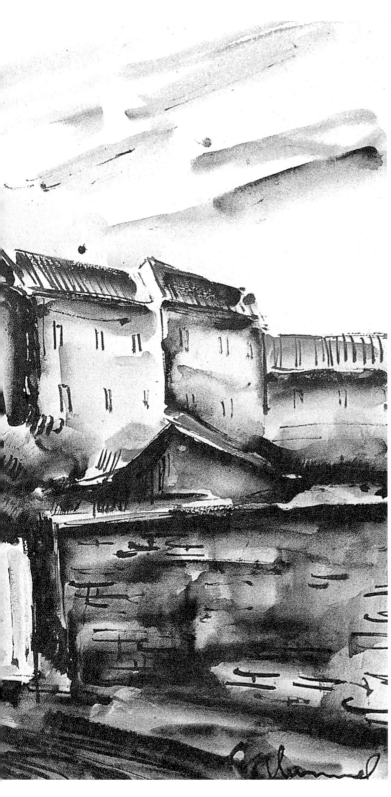

農莊　水粉畫　44.7×59.3cm

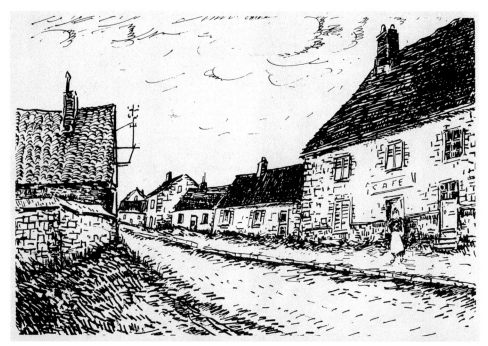

村路　素描

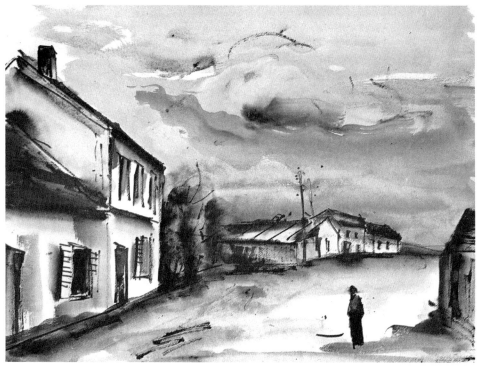

風景　約1950年　水彩　45×54cm

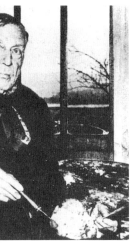

弗拉曼克手持調色板

弗拉曼克年譜

Vlaminck

一八七六　四月四日，摩理斯‧德‧弗拉曼克生於巴黎彼爾‧雷
　　　　　斯科路三號。父親愛德蒙‧朱利安‧德‧弗拉曼克是
　　　　　一位小提琴教師，原籍荷蘭（法蘭德斯），母親約瑟
　　　　　芬‧卡羅琳‧葛里葉，法國洛林省人，教授鋼琴。

一八七九　三歲。弗拉曼克家庭搬到巴黎西北郊維西涅。

一八九二　十六歲。摩理斯離家，住到吉維尼附近的夏圖，開始
　　　　　畫畫。

一八九三　十七歲。做機械工，成爲自行車賽選手。

一八九四　十八歲。第一次結婚，對象是蘇珊‧貝利。

一八九五　十九歲。長女瑪德琳出生。

一八九六　廿歲。患傷寒腸熱病，不得參加巴黎市舉辦的自行車
　　　　　大賽，放棄職業自行車選手之想。
　　　　　以教授小提琴和在音樂咖啡廳的樂隊中拉奏小提琴爲
　　　　　生。

一八九七　廿一歲。第二個女兒索朗吉出生，服兵役派到維特
　　　　　里。在軍營樂隊中任低音提琴手和指揮。

一八九九　廿三歲。爲一份無政府主義主張的報紙寫文章。
　　　　　在丟朗‧魯耶畫廊遇到莫內。

一九〇〇　廿四歲。認識德朗，與德朗在夏圖共租一畫室。
　　　　繼續在音樂咖啡廳拉小提琴。

一九〇一　廿五歲。看貝恩漢－珍妮畫廊舉辦的梵谷展覽感動不
　　　　已。

一九〇二　廿六歲。與費爾南・塞納達共寫一小說《從一張床到
　　　　另一張》。

一九〇三　廿七歲。與塞納達再合作一小說《大家都為這個》，由
　　　　德朗作彩色封面插圖。

一九〇四　廿八歲。第一次以一幅畫參加在貝特・維爾畫廊的團
　　　　體展。

一九〇五　廿九歲。四月在獨立沙龍展出四幅畫。八月在秋季沙
　　　　龍展出八幅畫。此年的秋季沙龍「野獸派」開始活
　　　　動。

一九〇六　卅歲。三女尤歐蘭德出生。
　　　　畫商安博羅瓦斯・烏亞買下弗拉曼克工作室內的所有
　　　　作品。

一九〇七　卅一歲。在安博羅瓦斯・烏亞畫廊舉行生平第一次個
　　　　展。這時的畫可看到塞尚的影響。
　　　　與塞納達合作第三本小說《人偶的靈魂》。

一九一一　卅五歲。到英國旅行。
　　　　開始個人性的新繪畫時期。

一九一三　卅七歲。到法國南方馬提格與德朗相聚。

一九一四　卅八歲。一次大戰開始，動員到盧昂，然後被派到巴
　　　　黎附近的工廠當車工。

一九一七　四十一歲。在巴黎起程街廿六號租一畫室。

一九一八　四十二歲。在瑞典、斯德哥爾摩哈爾維森畫廊展出。

一九一九　四十三歲。在德呂葉（Druet）畫廊個展。許多畫又為
　　　　瑞典畫商哈爾維森購藏。弗拉曼克得以在瓦蒙德瓦購
　　　　置一屋。
　　　　出版詩集《身體・健康》，德朗作插圖。
　　　　為瓊・馬維爾（Jean Marville）的書《庫三加之歌》作

1953年的弗拉曼克（右
頁圖）

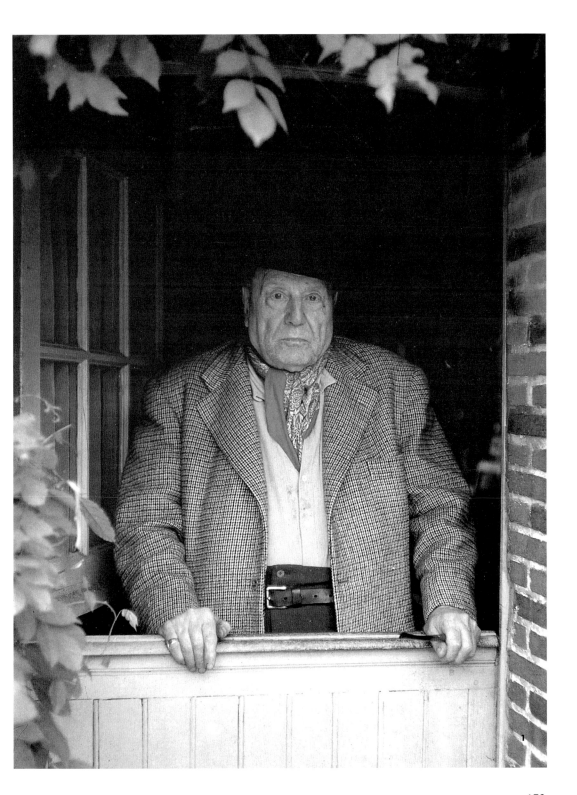

木刻插圖。

一九二〇　四十四歲。第二次結婚，對象貝特・康貝女士。生一
　　　　　女埃德維治。

　　　　　為弗里茲・凡德彼爾的書《旅行》作木刻插圖。

　　　　　為雷昂・魏特的《與菸斗同旅》作木刻插圖。

一九二一　四十五歲。出版《我時代的歷史和詩》並作插圖。

　　　　　出版《詩和木刻》。

　　　　　出版《通迅》並作插圖。

一九二三　四十七歲。為喬治・丟阿麥的《部落三日》作插圖。

　　　　　出版《書信與詩》，中有弗拉曼克十六幅的圖片。

一九二五　四十九歲。買下歐爾與洛瓦省的魯耶・拉・加德里爾
　　　　　縣區，拉・杜里耶爾村一棟鄉村住屋，弗拉曼克在此
　　　　　定居。

一九二七　五十一歲。第五個女兒歌德列芙出生。

　　　　　參加威尼斯雙年展。

　　　　　連續作了三本書的插圖。其中《諾曼第肥脂》一書有
　　　　　八十七圖。

　　　　　出版《我這時代的故事和詩歌》。

一九三〇　五十四歲。參加威尼斯雙年展。

　　　　　出版《危險轉彎》回憶錄，自作插圖。

　　　　　為朱利安・葛倫的《西涅爾山》一書作插圖。

一九三一　五十五歲。出版《禮貌》一書。

一九三三　五十七歲。個展於貝恩漢 – 珍妮畫廊。

　　　　　巴黎美術學院大廳回顧展。

一九三四　五十八歲。出版《高度瘋狂》。

一九三五　五十九歲。出版《地下電台》。

一九三六　六十歲。展於巴黎，愛麗榭畫廊。

　　　　　展於紐約卡奈基研究中心。

　　　　　出版《通往無處之路》。

一九三七　六十一歲。巴黎國際博覽會專室展出。

　　　　　出版《剖開的肚腹》。

弗拉曼克和自畫像合影

一九三八　六十二歲。展於比利時列日「水之展」。

一九三九　六十三歲。展於紐約維登斯坦畫廊。

　　　　　發展「可解、生動又人文的繪畫」。

一九四一　六十五歲。發表「曼德雷之死」。

一九四三　六十七歲。出版《死前肖像》。

一九四四　六十八歲。出版《牛》。

一九四七　七十一歲。參加夏圖畫派回顧展，於巴黎賓格畫廊，

　　　　　德朗為目錄作序。

　　　　　為昂列・勒關的書《我的監牢》作插圖。

一九四九　七十三歲。為馬塞爾・埃梅《餓俘之桌》作插圖。

　　　　　為《高度瘋狂》再版作插圖。

一九五一　七十五歲。參加巴黎現代美術館「野獸主義」展出。

　　　　　展於巴黎愛麗榭畫廊及佩特里戴畫廊。

　　　　　為安德列・撒爾蒙的《河左岸》作插圖。

一九五二　七十六歲。出版《沒有教堂的中世紀》，書後附錄馬塞

　　　　　爾・索瓦吉對弗拉曼克的訪談。

一九五三　七十七歲。參加巴黎小皇宮「百年法國繪畫」展。

　　　　　紐約現代美術館「野獸派」展。

　　　　　出版《風景與人物》。

　　　　　為格列哥瓦《汽車冒險》作插圖。

一九五四　七十八歲。於瑞士洛桑的比利德與南尼凱勒畫廊展出

　　　　　版畫作品。

　　　　　威尼斯雙年展。

　　　　　巴黎愛麗榭畫廊展出。

一九五六　八十歲。巴黎夏邦提耶畫廊回顧展。

　　　　　出版《昏頭》並自作插圖。

一九五七　八十一歲。出版《虛妄的色彩》。

一九五八　八十二歲。出版《欄杆》。

　　　　　弗拉曼克逝世於拉・杜里耶爾。

國家圖書館出版品預行編目資料

弗拉曼克＝Maurice de Vlaminck／陳英德、張彌彌合著--
初版. -- 臺北市：藝術家，2004〔民93〕
面；17×23公分.--（世界名畫家全集）

ISBN　　986-7487-12-5（平裝）

1.弗拉曼克（Maurice de Vlaminck，1876～1958）—傳記
2.弗拉曼克（Maurice de Vlaminck，1876～1958）—作品評論
3.藝術家—法國—傳記

940.9942　　　　　　　　　　　　　　　93007283

世界名畫家全集

弗拉曼克 M. de Vlaminck

何政廣／主編　　陳英德、張彌彌／合著

發 行 人　何政廣
編　　輯　王庭玫・黃郁惠・王雅玲
美　　編　許志聖
出 版 者　藝術家出版社
　　　　　台北市重慶南路一段147號6樓
　　　　　TEL：（02）2371-9692～3
　　　　　FAX：（02）2331-7096
　　　　　郵政劃撥：01044798 藝術家雜誌社帳戶
總 經 銷　時報文化出版企業股份有限公司
　　　　　桃園縣龜山鄉萬壽路二段351號
　　　　　TEL:（02）2306-6842

　　　　　　　　　　　　　　　　　　　　　號

　　　　　FAX：（04）2533-1186
製版印刷　欣佑製版印刷有限公司
初　　版　2004年06月
定　　價　新臺幣480元

ISBN　　986-7487-12-5 （平裝）
法律顧問　蕭雄淋
版權所有・不准翻印
行政院新聞局出版事業登記證局版台業字第1749號